大展好書　好書大展
品嘗好書　冠群可期

大展好書　好書大展
品嘗好書　冠群可期

棋藝學堂 3

比賽篇

傅寶勝 編著

品冠文化出版社

╱前　言

　　圍棋起源於中國，至今已有數千年的歷史。《淮南子》中就有「堯造圍棋，以敎子丹朱」的記載。弈棋可以寄託精神，養心益智，是一種娛樂性、挑戰性具備的智力活動。新中國成立後，圍棋成爲國家體育項目，每年都要舉辦全國性的比賽，各省區賽事不斷，圍棋水準提高很快，優秀棋手不斷湧現。

　　「圍棋是一項最具智慧的完美運動。」

　　陳毅元帥曾題詞：「紋枰對坐，從容談兵。研究棋藝，推陳出新。棋雖小道，品德最尊。中國絕藝，源遠根深。繼承發揚，專賴後昆，敬待能者，奪取冠軍。」

　　新世紀之初教育部體衛藝司和國家體育總局群體司聯合發佈《關於在學校開展「圍棋、國際象棋、象棋」三項棋類活動的通知》的〔2001〕7號文件。號召中、小學開展棋類教學活動，目前全國各地已有200多所中、小學校參加了全國棋類教學實驗課題的研究，棋類教學活動空前發展，棋類進課堂是素質教育的需要，是中、小學生身心發展的需要。

　　隨著棋類教學活動的廣泛開展，特別需要一套適合兒童、少年循序漸進、快速提高的教材。安徽科學技術出版社針對兒童、少年棋類教材的現狀，組織我

們編寫了這套既能使兒童、少年學好棋、下贏棋，又能增強兒童、少年智力，激發兒童、少年遠大志向的棋類教材。先期出版象棋、圍棋兩類。每類分啓蒙篇、提高篇、比賽篇三冊。每冊安排 20 課時。本套教材的特點是以分課時講授的形式編排，內容由淺入深，循序漸進，文字通俗易懂。授課老師可靈活掌握教學進度，佈置課後練習等。

三項棋類活動具有教育、競技、文化交流和娛樂功能，有利於青少年學生個性的塑造和美德的培養，有利於培養學生獨立解決問題的思維能力。由於時間倉促，書中難免有這樣或那樣的問題，衷心希望棋類教師、專家以及中、小學生指出不足，並提出寶貴建議，以便再版時修訂。

編　者

╱目 錄

第1課　首屆世界智力運動會 男子圍棋團體決賽對局欣賞

黑方李世石九段　白方丁偉九段

黑貼 6 點半　白中盤勝

第一譜　1—100

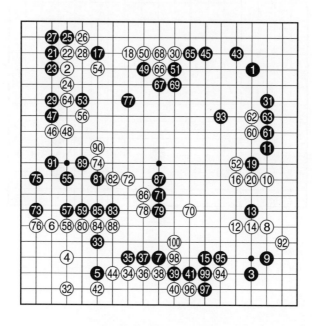

　　黑 1、3、5、7 展開的速度比較快，但模樣大也難掌握。

黑9穩健———

圖一　黑1注重下邊的模樣，黑3是近來流行的下法，之後變化複雜。

實戰進行至黑31是前兩年非常流行的佈局，容易形成細棋局面。

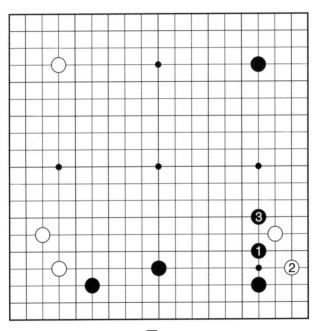

圖一

在左邊白棋厚實的局面下，黑 33 可考慮———

圖二　黑 1 厚重的行棋可以考慮。白 2 以下雖掏掉右上角很大一塊，但黑 13 仍然是價值可觀的一手棋。

實戰白 34 打入機敏，否則黑下一手在二路尖，白棋難受。

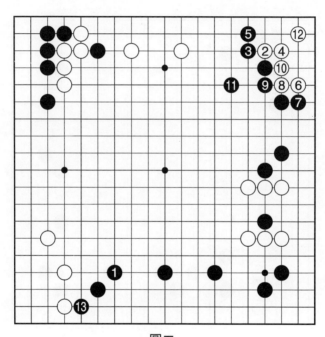

圖二

白 36 過分追求實空———

圖三　白 1 頂過即可。至白 5，十分滿意。

黑 43、45 的下法過於平淡，讓人不敢相信是李世石的著法，如此平穩讓白棋在下邊撈空，白十分滿意。

黑 43 應當製造劫材，反擊———

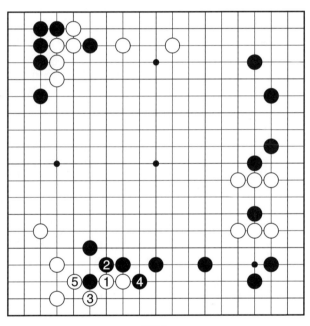

圖三

　　圖四　黑1貼好時機。黑3扳是手筋，至黑9形成打劫，白棋負擔重。

　　實戰白44、46均是好點，李世石這時心情已經不爽了。

　　黑55將戰線拉長，全局白棋稍厚實。

　　白60、62先手便宜，很愉快。

　　黑65以下很厚實，但被白下到70位大飛，是白棋有望的細棋局面。

　　白78衝擊黑棋薄味，十分銳利。

　　黑81不得不局部謀活，白棋外圍自然得到加強。

　　至黑91做活，白先手分斷黑棋有收穫。

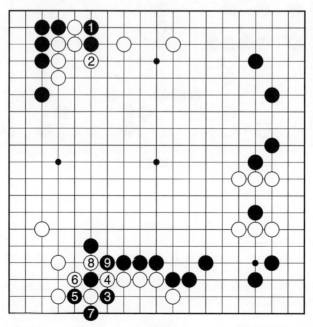

圖四

黑 93 稍過分———

圖五　黑 1 拐本手，白 2、4 愉快。白 6 跳後，黑不樂觀。

實戰白 94 好手，黑棋再次遭分斷。

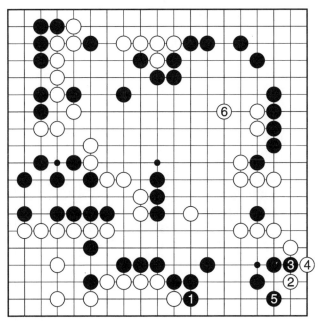

圖五

棋局如人生，下棋時佈局越華麗，就越容易遭到對手的攻擊。生活中，少犯錯誤的人，要比華而不實的人更容易成功。

———韓國李昌鎬

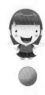

第二譜 1—56（即 101—156）

㊺＝㉖

　　白4跳進角成了白棋的絕對先手，局面顯然仍是白的
好步調。

　　黑9對中腹弱棋視而不見，李世石當然是感覺到形勢
不容樂觀。

　　黑19過分———

　　圖六　黑 1 扳本手。白 2 斷仍然不成立，至黑 7 頂，
白失敗。

　　白 24 長是急所，黑棋危險。

　　實戰至白 32 斷，形成對殺，白難兩全。

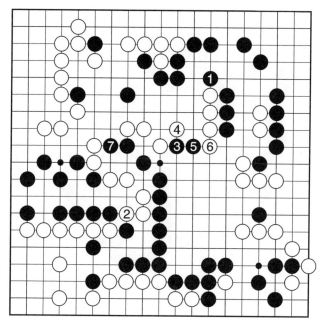

圖六

宋太宗賜衣獎賈雲

　　宋朝太宗皇帝棋藝不凡。大臣賈雲棋藝雖在宋太
宗之上，而每次陪太宗下棋總是輸，時間一長，太宗
皇帝看出裏面有詐。一天，宋太宗對賈雲說：「希望

　　白 42 失誤，如圖七：

　　圖七　白 1 尖急所。黑 2 錯誤，白 3、5 擠後，黑氣不夠。

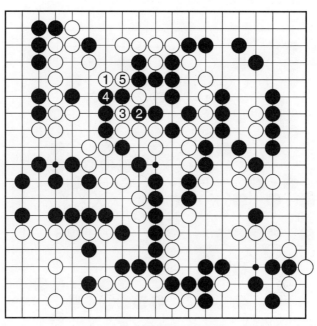

圖七

你拿出真實本領和我下，如果你再輸，我就把你扔到水池裏。」兩人猜先後賈雲先下。

　　一局下完，竟成和棋，太宗說：「你先下，所以和棋應算我贏，來人呀，把賈雲扔到水池裏去。」衛士上來架著賈雲往外拖。賈雲大聲叫道：「我手裏還有一子呢！」

　　太宗看到此景大笑，把紅色錦衣賜給了賈雲。

白 50 再次失誤──

圖八　白 1 撲有必要。白 3、5 擠後，黑 6 試圖做眼錯誤，白棋收公氣可殺黑棋。黑 6 若收外氣能形成黑後手公活，但是外邊黑棋被分斷必死無疑。

圖八

實戰至白 56 時，黑棋認輸了，讓人不解。實戰白棋走成了後手雙活，黑連回外邊大龍，是很細微的棋。

丁偉曾在 2004 年 CSK 杯和 2008 年 3 月的春蘭杯兩次戰勝過李世石，這是第三次擊敗強大的對手。本局序盤白棋在下邊的打入太成功，而李世石沒有立即反擊，之後再無明顯的翻盤機會。

共 156 手，2008 年 10 月 17 日弈於北京。

注：對局欣賞課，選材於《圍棋報》。

第 21 屆富士通杯八強賽 對局欣賞

黑方古力九段　白方李世石九段

黑貼 6 目半　黑中盤勝

第一譜　1—100

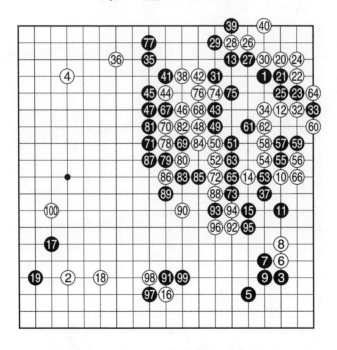

右下角白 6 早早將黑棋無憂角碰一手，出招驚人。

黑 11 打入必然。

至黑 15，看上去白 6 的趣向走法並不成功。

黑 17 求穩———

圖一　黑 1 是將右下角視為己方厚勢的下法，至黑 7 形成混戰局面。

白 20 點角是李世石的強手，一般職業高手都感覺時機尚早。

黑 31 兇狠，普遍是單接，實戰虎，意在對右邊白棋施加更大壓力。

黑 37「實戰手」，欲先手防止白在二路托。

白 38 強烈反擊，二人都是不甘平淡的棋風。

黑 39 扳是必要的次序。

黑 41 反擊必然，從邊路托過不在職業棋手思考範圍之內。

圖一

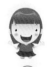

　　白 44 扳後，黑已不可能渡過，局勢呈白熱化。

　　對黑 47 挺頭，研究室有不同看法，馬曉春九段認為只此一手。

　　白 48 以下只能強行封鎖。

　　黑 53 沖正值好時機。

　　白 64 不得已───

　　圖二　白 1 擋，黑 2 斷先手。黑 4 粘，白不行。

　　白 66 實地巨大，局後古力堅持認為這手棋是敗著。

　　黑 67 以下開始對白棋發動猛攻，白棋陷入苦戰。

　　白 68 戀子───

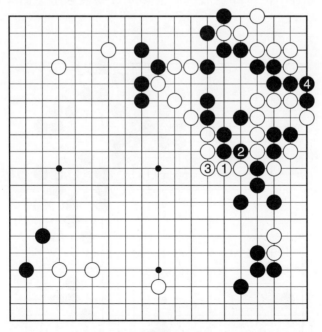

圖二

　　圖三　白1虎是俞斌九段、羅洗河九段等人的主張。至白5提劫，從容應對。

　　白70、72是李世石在危難時的好手。

　　至此中午封盤，所有人都靜候著古力的黑棋如何對中腹白大龍下手。

　　對黑73爭議很大———

　　圖四　黑1併，有風險。白有2、4做劫的巧手。至白10，白棋有彈性。

　　黑77強手，令觀戰者倍感興奮。

　　白78問題手———

　　圖五　白1靠是形。以下黑4雖為最強手，白5仍可逸出。

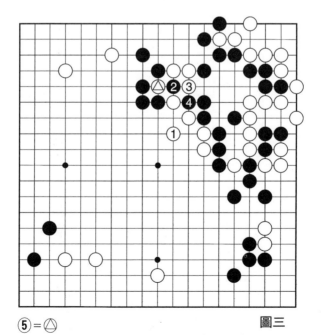

⑤＝△　　　　　　　　　　　　　　　　　圖三

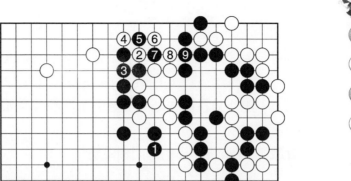

⑩＝②

圖四

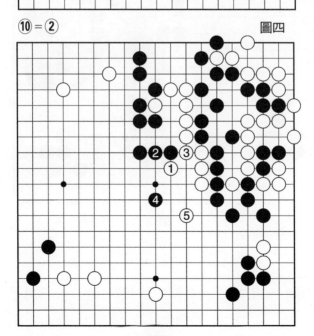

圖五

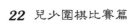

黑 85 不依不饒。

黑 91 看上去是纏繞的好手，研究室卻認為是沒有必要———

圖六　黑 1 直接動手屠龍，至黑 13，白棋並無救急手段。

實戰黑 97 扳下，黑仍是明顯優勢。

圖六

棋訣有四：一曰佈置，二曰侵凌，三曰用戰，四曰取捨。

　　　　　　　　　　　　　　　———宋代劉仲甫

第二譜　1—65（即 101—165）

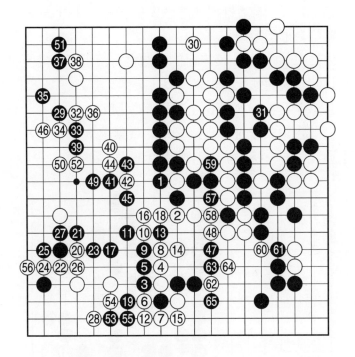

黑 3 是步調。

黑 19 扳下後，白面臨困局。

白 20 是李世石感到後悔的一手棋———

圖七　局後李世石擺出了白 1 以下的著法，至白 7，強攻中腹黑大龍是白的機會。

黑 29 掛角，古力認為下到這裏，感覺已經拿下。

白 30、32 開始打黑「厚壁」的主意，似乎是失去理智，實則為形勢所迫。

由於白 30 的跳，使自己的大龍變得沒眼了，最後白棋反而以超級大龍憤死而告終。

共 165 手，2008 年 6 月 7 日弈於北京。

之前古力與李世石直接交手的戰績是 6 比 6 平，這次富士通八強賽一勝，讓古力暫時領先了一局。

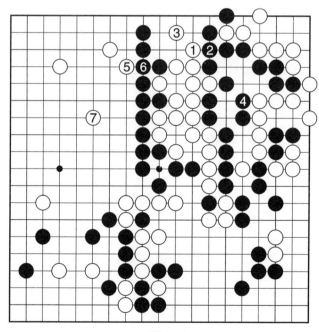

圖七

第3課　一年級比賽對局分析

黑方徐鵬濤　白方唐凱

黑貼 7 目半　黑方中盤勝

第一譜　1—64

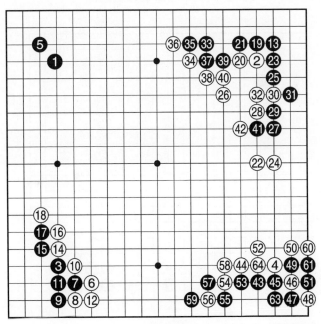

62＝46

　　黑 5 在三・3 守角，是保守的下法———

　　圖一　黑 1 掛角，白 2 托，黑 3 扳，白 4 退，至黑 7 完成托退定石，較為正常。白棋先手得角後，可選擇白 8 小飛掛角。

　　黑 13 點角嫌早，可選擇斷打戰鬥———

　　圖二　黑 1 斷打，白 2 長，黑 3 連，白 4 跳，黑 5 壓，白 6 退，黑 7 飛護邊空，可戰。

　　白 14、18 過分，平穩地退一手，已十分滿意。

　　黑 25 挺頭凝重，應向中腹小飛較輕靈。

　　白 30 挖不成立，黑 31 助白走厚———

　　圖三　黑 1 打，白 2 立，黑 3 扳妙，白 4 打，至黑 5 上邊和右邊四個白子被殺，白棋損失慘重。

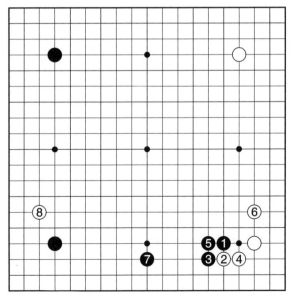

圖一

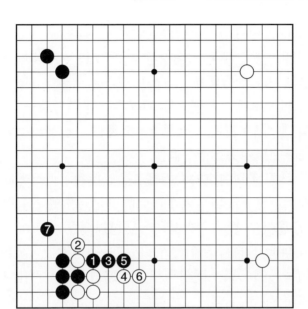

圖二

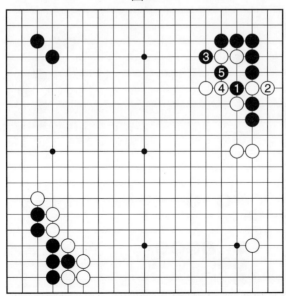

圖三

黑 33 貪戀實地，乘機侵入中腹刻不容緩———

圖四　黑 1 斷打，白 2 接，黑 3 長，白 4 跳，黑 5 壓，至黑 15，十分滿意。

白 36、38 扳，無理；黑 39 俗手，應該考慮———

圖五　黑 1 打吃，至黑 5，上邊白一子被殺，實空巨大，同時虎視中央，十分愉快。

黑 43 意識到白棋的大模樣，開始掛角，但可考慮：

圖六　黑 1 高掛，白 2 一間高夾是必然的，至白 22，黑棋得以安定，雙方各得其所，黑可以滿意。

白 44 以下的右下角戰鬥，白棋一連串地扳，表現出兒少的幼稚心態，只想硬封黑棋，忽略自己漏洞百出。黑棋大獲成功。

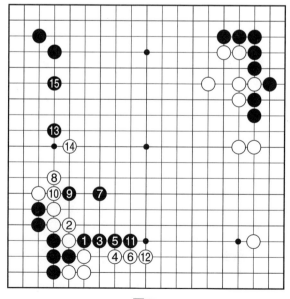

圖四

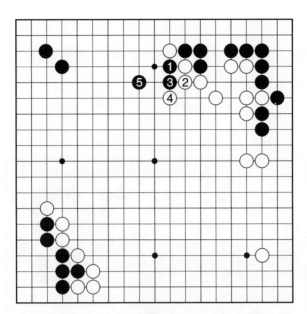

圖五

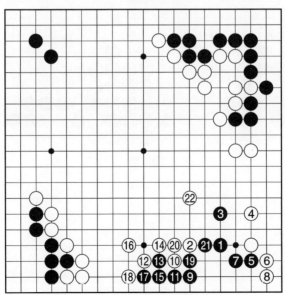

圖六

　　黑 57 打必然，白 60 脫離主戰場，黑 61 接嚴重失誤，黑 63 接顯小，白 64 單官，失算，下邊白並無手段。

第二譜　65—107

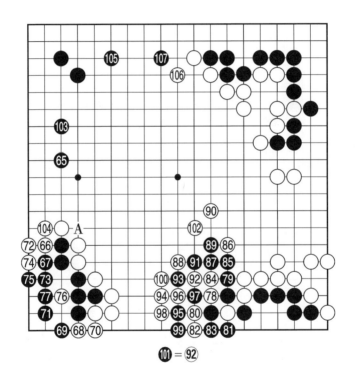

$$101 = 92$$

　　黑 65 占大場。

　　白 66 扳，意在對黑左下角施加壓力，普通是 A 位單接。

黑 73 退失誤，應考慮———

圖七　黑 1 擋即可。至黑 3 斷，白棋崩潰。因白 A、B 兩點不能兩全。

白 82 下立不成立。

黑 83 應斷打，包吃下邊兩白子，得利很大。

白 86 頂、88、96 鎮都下得十分糟糕，毫無章法。

白 93 是愚三角，惡手，只能如此護空———

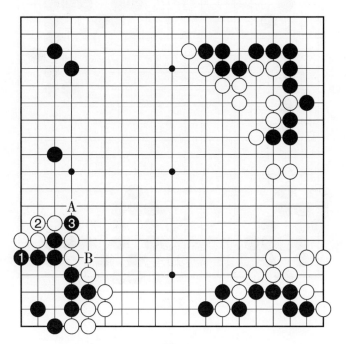

圖七

大道無門。

———日本藤澤秀行

　　圖八　白 1 退棄去兩子，至白 5 護住下邊實空，只能如此。

　　白 94 無奈。

　　黑 95 跳下正確，白棋五個子被全殲。

　　黑 101 隨手———

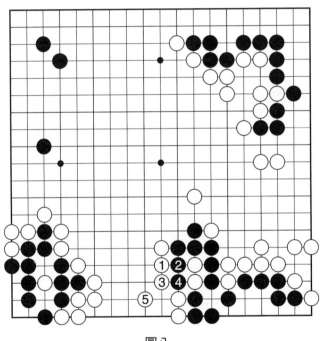

圖八

圖九　黑於 A 或 B 斷是本手，白大敗。

白 102 視多處弱棋於不顧，強行封鎖，只能是望梅止渴。

白 104、106 亡羊補牢為時已晚。

黑 103、105 擴張左上角，實戰至 107 時，白方認輸。

兒少學棋時間短，但體現兩種風格，此局黑棋穩紮穩打；白棋兇狠、行棋過分。總之，要加強基本功，學習之路漫長。

共 107 手，限時每方 30 分鐘，黑中盤勝。

2008 年 10 月 8 日於廣東深圳天星棋藝道場。

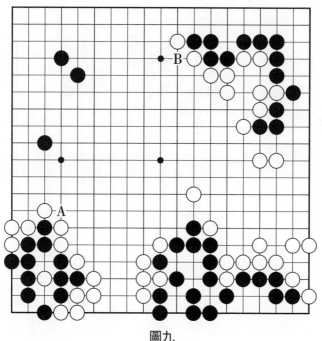

圖九

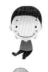

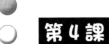

二年級比賽對局分析

黑方龔旭文　白方朱小燁

黑貼 7 目半　黑方中盤勝

第一譜　1—50

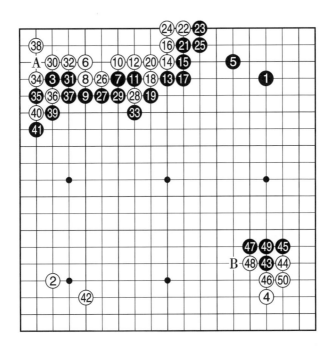

黑 5 締角，也可以在 6 位成無憂角。

白 8 多走———

圖一　白 1 跳出，避開封鎖，分斷黑棋也是重要一法。黑 2 小飛在四路圍邊空，白 3 反擊，可制止黑向左邊發展，以下至黑 10 是定石。之後變化複雜。

圖 9 頂頭必然。

白 14 可於 18 位挖，要好於實戰。

白 16 立，失機———

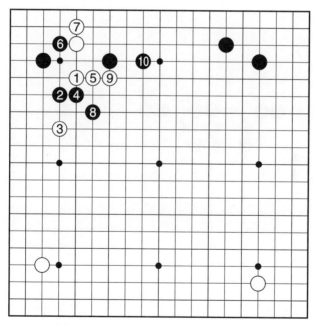

圖一

圖二　白1挖，至白9斷好手、白11滾打、白13團打、白15，大踏步邁向中腹，十分愉快。

黑17接必然。

白18挖為時已晚。

白26俗手，可考慮扳出。

黑33提，厚實，外勢強大，白開局失利。

白36打、38虎應於A位單接。

白40錯誤，可考慮占右邊星位大場。

在上邊黑厚勢的局面下，白44應考慮一間高夾，伺機挑起戰鬥。

⑭＝⑨

圖二

白 46 頂應當——

圖三　白 1 退。白 3 飛，至白 5 拆，可以滿意。

白 50 粘應於 B 位長。

圖三

　　圍棋格言：一要取勢，二要佈局，三要善守，四要能捨，五要善誘，六要不貪，七要防欺，八要奪先，九要接應，十要算鬥。

　　　　　　　　　　　　　　　　——《弈棋要訣》

第二譜　51—100

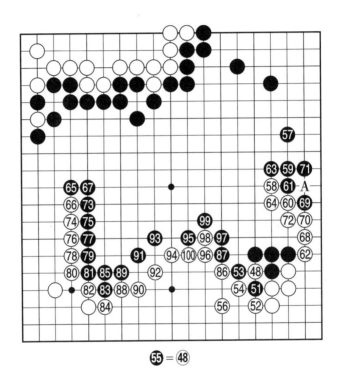

�55 = ㊽

黑 55 粘劫錯誤。白 56 軟弱，應單長。

白 58 打入不得已——

　　圖四　白 1 若平淡地拆，經黑 2、白 3 至黑 6 鎮，右邊實空巨大，變化下去白凶多吉少。

　　白 62 脫離主戰場。

　　黑 63 錯誤，應於 64 位斷，十分嚴厲！

　　白 66、68 先手便宜很愉快。

　　黑 71 應於 A 位單接。

　　白 74 可考慮———

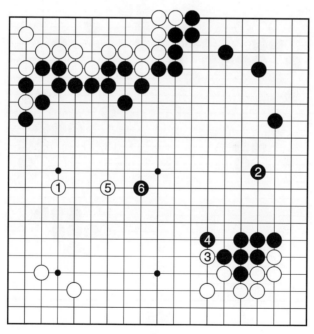

圖四

　　圖五　白1、3先手便宜，至白5虎，一邊圍空，一邊強攻右下黑7子，黑陷入苦戰。

　　白76應當於78位跳。實戰被黑一路壓來至黑81，十分愉快。

　　黑85粘錯誤──

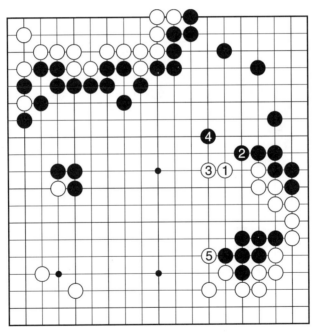

圖五

　　圖六　黑 1 飛為當務之急，至黑 9 既護住上邊大空，又使白腹中黑棋得到安定，黑斷然優勢。

　　白 88 扳不如在 90 位四路線小飛。

　　黑 91、93 應連續壓。

　　白 94、96、98 不依不饒。

　　自白 86 至 100，白方獲利不小。

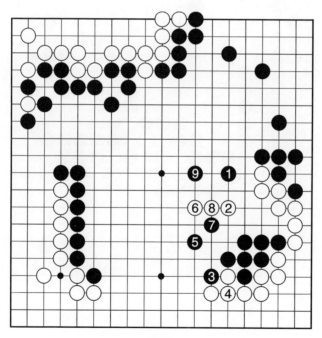

圖六

第三譜 101—151

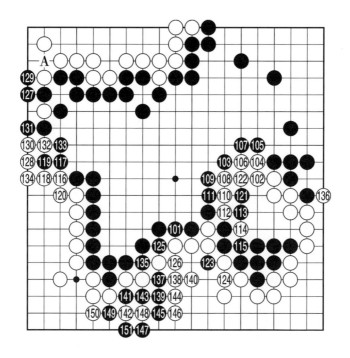

　　白 102 不夠靈巧，應跳起，既瞄著黑模樣，又窺視下邊的中斷點。

　　黑 111 擋，棄去 9 個子，盤面已十分接近———

　　下圍棋就是兩個人接連地犯錯誤，犯得大的、犯得早的輸棋。

<div align="right">———吳清源</div>

　　圖七　黑 1 接，白 2 沖，黑 3 退，白 4 沖，黑 5 接，至白 6 扳，黑大空被破，黑也不行。

　　黑 113 廢棋，黑無法做兩眼活棋。

　　白 114、黑 115 當然也是廢棋。

　　白 116 扳很大，此時白目數已經領先。

　　白 120 接穩健———

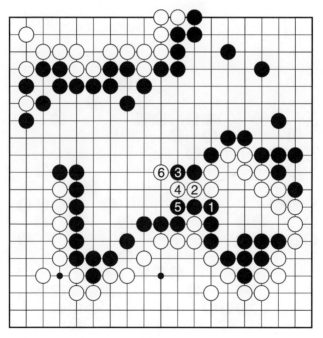

圖七

圖八　白1立，黑2夾，至白9立渡過一子，白便宜。

白132失誤，落後手。應於A位接住左上角一子。

白136仍應單接A位左上角一子。

黑137斷，準備渾水摸魚。

白140是最後敗著——

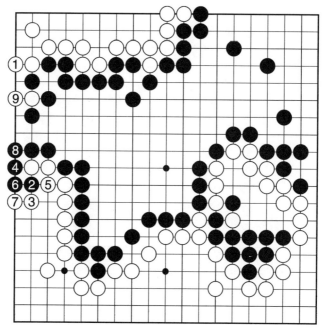

圖八

圖九　白 1 跳補，黑 2 長，白 3 接，至白 7，黑毫無辦法。若照圖九行棋，白方勝定。

黑 141 門吃白兩子，白空被破，已敗定，功虧一簣。

白 148 又送兩子已與勝負無關。

共 151 手，黑中盤勝。

限時：每方 30 分鐘

時間：2008 年 10 月 8 日

地點：廣東深圳天星棋藝道場

圖九

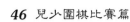

二、三年級比賽對局分析

黑方朱俊華　白方夏嘉朗

黑貼 7 目半　黑中盤勝

第一譜　1—100

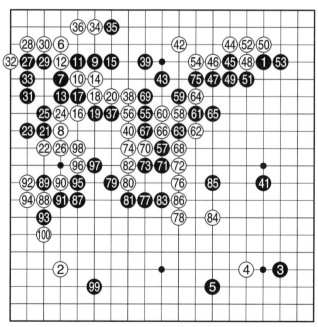

右下角白 4 早早掛角，也是常見的下法，有「秀策流」的味道。

黑 7 一間高掛，是本手，靜觀右下角白棋如何定型。

白 8 二間高夾，姿態從容，手段有力，是防止黑棋以左邊為重點的手段，也是積極的下法，在實戰中十分流行。

白 10 跨斷是手筋。

黑 13 退無奈，因征子不利，假如征子有利──

圖一　黑 1 打吃，白 2 反打，以下至黑 5，因黑⬤不太起作用，白亦滿意。

黑以下形成苦戰。白 14 壓、16 尖後，黑 17 沖，19 斷，實戰至黑 31，活棋十分巧妙。

白 26 接必然。

白 32 先手便宜。

實戰至白 36 退，安定左上角，等於黑棋在左邊先手做活，形勢不錯，可以滿意。

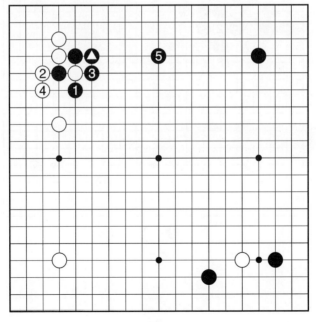

圖一

白 40 手筋，枷吃黑兩子，黑如果想逃———

圖二 黑 1 跳，白 2 挖，黑 3 沖，白 4 滾打，以下至白8，黑棋被殲，黑不行。

黑 41 搶佔大場，機敏。

白 42 逼拆兼有，選點甚佳。

黑 43 尖出必然。

黑 47 扳兒狠，若走法平穩———

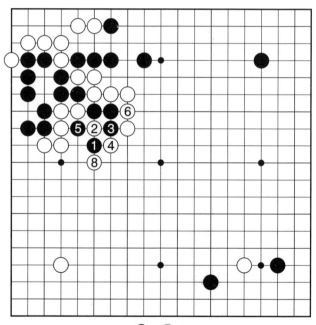

❼＝②

圖二

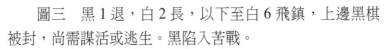

圖三 黑 1 退，白 2 長，以下至白 6 飛鎮，上邊黑棋被封，尚需謀活或逃生。黑陷入苦戰。

實戰至白 54 白棋後手得到安定。

黑 55 先手飛出，騰挪上邊弱棋，次序井然。

黑 57 步調輕盈！

白 58 強烈反擊，二人年級雖低，都不甘平淡。

黑 61 連扳後，白 62 反扳，戰鬥進入白熱化。

實戰至黑 67 滾打，分斷白棋，黑獲成功。

白 70 斷打，勢在必行。

黑 75 連通上邊黑棋，雙方形成在中腹對跑孤棋，就局勢而言，黑棋有利。

白 80 無理———

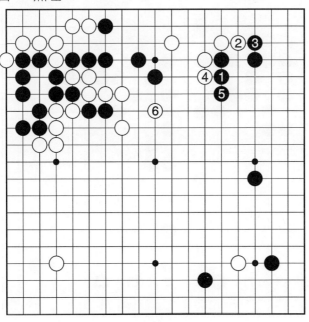

圖三

圖四　白1大跳守角兼護邊，一著兩用，黑2，白3，以下至白7玉柱守角，可以滿意，況黑●子有碰傷之感，局面優於實戰。

黑85，敏銳。

白86只得接，無奈。

黑89搭下是手筋，試圖分斷白棋。

至黑93分斷白棋成功，十分愉快。

實戰黑爭得99掛角，一路順風滿帆。

白100夾，準備渡過，只能如此。

黑若強行阻渡———

圖五　黑1長，白2貼，黑3立，白4斷，黑5打，白6長，黑不成立，黑左邊三個子被殺。

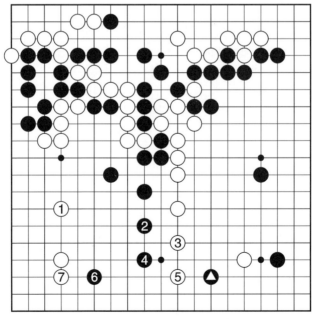

圖四

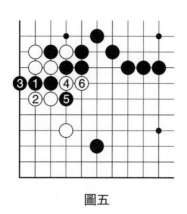

圖五

第二譜 101—173

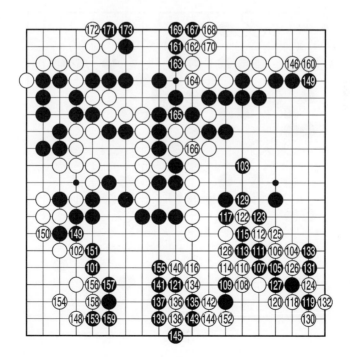

白 102 失去最後的機會———

圖六　白 1 飛，黑 2 跳，白 3，黑 4，至白 5，黑右邊空被破；黑 6 以下攻白左下角，至白 9 虎，白角亦得安定，這樣是白的機會。

實戰黑 103 圍住右邊巨空，白棋頓時面臨難題。

白 104 過分。

黑 105 穿象眼反擊必然。

至黑 109，白 4 子上下受攻，難以兩全。

實戰至黑 115，白右邊三子被殲，損失慘重。

白 118 可考慮跳下吃黑兩子，既可使大龍得到安定，又可侵消左邊黑空。

白 124 斷是手筋———

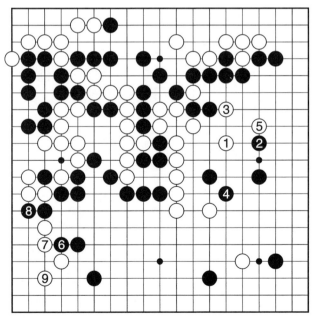

圖六

圖七　黑 1 若打吃，則上當。白 2，黑 3 只能提，白 4 打吃，以下至白 6 提劫，黑失敗。

白 126 應穩健地長，收穫更大。

白 130 打吃正確———

圖八　白 1 接，黑 2 斷，至黑 6 曲，中腹白大龍憤死。

白 136 斷，強手。

白 146、148、150，搶收大官子後，再 152 吃回黑兩子，行棋好次序。

白 154 應於 158 位虎。

實戰至黑 173，白方認負。

共 173 手，黑中盤勝。

時間：2008 年 10 月

地點：廣東佛山棋院智慧園培訓中心

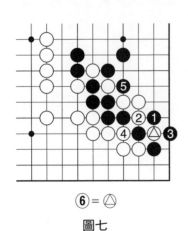

6 = △

圖七

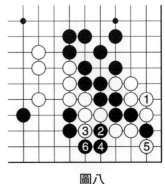

圖八

施襄夏與「當湖十局」

清代圍棋國手施襄夏，號定庵，與范西屏是同鄉，比范小1歲。施襄夏父親善於琴棋書畫。襄夏自幼受父薰陶，對圍棋興趣濃厚，其父就叫范西屏教他下棋，起初范讓他三子，一年後，兩人就分先對下了，在鄉里同時聞名棋壇。

隨後襄夏又請教於老一輩棋手徐星友、梁魏今、程蘭如等，與范西屏同時馳騁棋壇，難分高下。

施、范兩人曾於乾隆四年，在當湖張永年家，對局十次，兩人竭盡全力、巧思妙著，局勢波瀾起伏，驚心動魄，結果為五比五平。觀者錢保塘讚歎道：「雖寥寥十局，妙絕今古。」後來，「當湖十局」在棋界傳為美談。

第6課　三、四年級（女生）比賽對局分析

黑方康煜華　白方趙潔
黑貼 7 目半　白中盤勝

第一譜　1—100

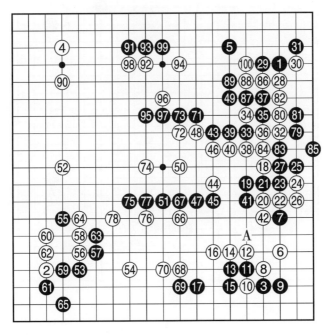

　　對黑 7 的一間夾，白 8 的尖頂較為少見，這時白棋的應法主要有 A 位小飛向中央挺進；9 位托角，謀求安根；42 位靠壓和 11 位飛壓等手段。

根據現在的盤面白棋可選飛壓———

　　圖一　白1飛壓，黑2爬護角。白3長，黑4跳，白5以下至白11，築勢，黑在下邊圍空。白13夾，攻擊右邊黑一子。從以下進程看，此變化極大優於實戰。

　　白10扳過分。

　　黑11斷必然。

　　白12打吃，無奈———

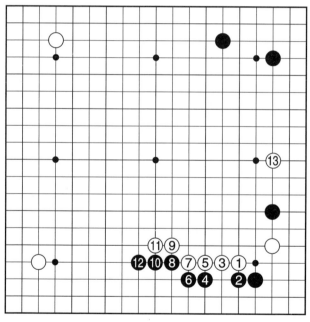

圖一

圖二 若白 1 長，黑 2 退、4 長，至黑 8 白棋氣短被殺，白不行。

至白 16 白棋一無所獲。

黑 17 可選擇右邊拆二。

白 20 穿象眼上當──

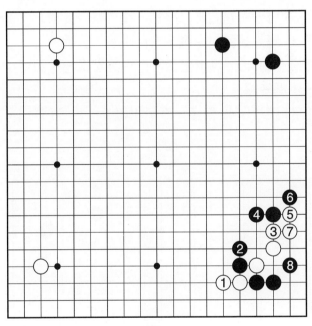

圖二

圖三　白1、黑2，至白5黑棋右邊一子被殺，白棋實
地巨大，占優。

實戰至黑27，由於黑19的靈活，以及白20的失誤，
黑棋局部大獲成功。

白28在右上黑棋無憂角碰一手，已感到形勢不妙，意
在亂戰騰挪等待黑棋出錯。

黑33可考慮在右邊二路點，在攻擊中得利。

黑35應外扳強封白棋，白棋將陷入苦戰。

實戰至白40，黑棋出錯，白棋飄然逸出，致使中腹五
個黑子不得安寧。

白44飛攻，48扳頭，令黑棋難受，白50飛出，形勢
逆轉。

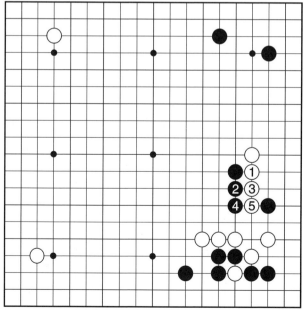

圖三

白 52 搶佔大場，極合時宜。

雙方在左下角的戰鬥至黑 63 過分──

圖四　普通應對在 2 位虎。白 1 斷強手，至白 5 尖巧妙，以下白 7 粘，黑 A、B 兩點不能得兼，黑失敗。

白 64 軟弱。

黑 65 巧妙護斷，好手。

白 74、76、78 追殺中腹黑棋，兇悍而嚴厲。

黑 79、81、83、85，胸有成竹，早有成算，雖為後手做活，弈來十分精彩。

右上角白若繼續沖，大有頭緒，但白 90 乃搶佔棋盤上最後一個大場。看來小棋手弈得十分清楚，不急不躁，表現出良好的心理素質和大局觀。

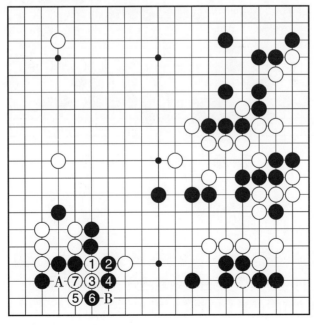

圖四

白 92 至 98 在上邊做些準備，戰略戰術運用得法，100 手開始了沖斷行動。

第二譜　1—101（即 101—201）

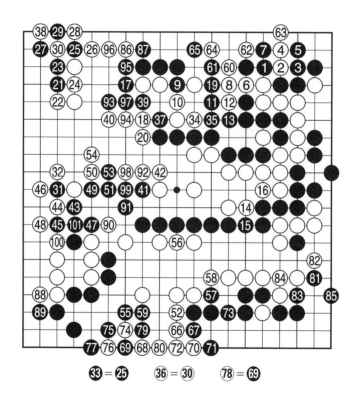

㉝＝㉕　　㊱＝㉚　　㊲＝㊳

白 2 打，4 立手筋。

黑 5 擋無奈——

圖五　若黑 1 擋，白 2 夾，黑 3 打吃，白 4 反打，黑 5 提，白 6 長，以下至白 8 瀟灑活角，黑不行。

黑 7 打吃正著，仍然不能擋——

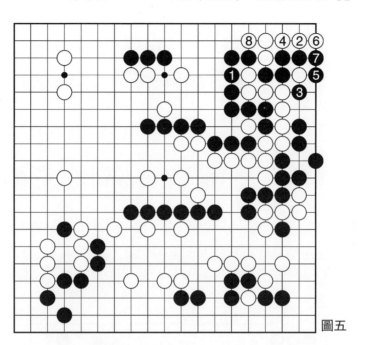

圖五

　　圖六　黑 1 若硬擋，白 2 斷，至白 4 打，黑 A、B 兩點不能兩全，黑失敗。

　　白 14、16 安頓中腹大龍，滴水不漏。

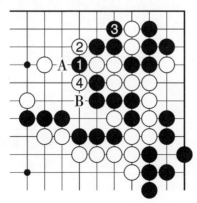

圖六

黑 17 先手扳，暗伏殺白數子。

黑 21 是不得已打入。

黑 27 痛苦，白 28 嚴厲，黑 29 不得已做劫抵抗，只此一手——

圖七　黑 1 粘，白 2 扳，黑 3 斷，以下至白 12，黑數子被征殺，黑角淨死。

黑 37 尋劫太小，例如在圖七中的 A 位沖，都大很多。

白 38 消劫正確。

實戰至黑 39，後手吃白棋 6 個子，表面上雖有收穫，但白左邊極為厚實和強大，黑得不償失。

白 40 封鎖，至 48 渡過，左邊已成實地巨大，優勢十分明顯。

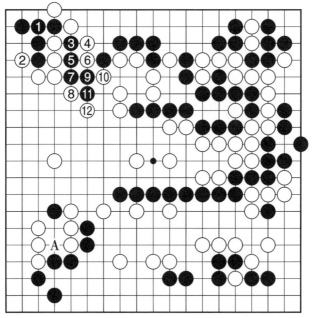

圖七

　　黑 59 見小。首先考慮在上邊擋；其次在左下角扳或右下角飛都是大官子。

　　黑 73 無奈──

　　圖八　黑 1，白 2 點，黑 3 若粘，以下白 6 立是妙手，至白 8，黑棋全部被殺。

　　白 68 至 78 的收官十分巧妙，便宜不少。

　　實戰至 101 手，白中盤勝。

　　共 201 手，白中盤勝。

　　時間：2008 年 10 月

　　地點：廣東佛山棋院智慧園培訓中心

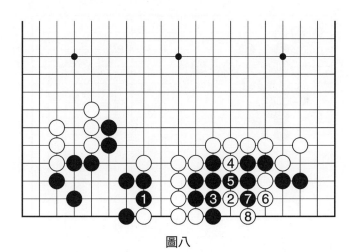

圖八

──────────

　　國運盛，則棋運盛。

──陳毅

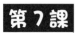 三、四年級比賽對局分析

黑方劉暢　白方朱俊華

黑貼 7 目半　黑中盤勝

第一譜　1—40

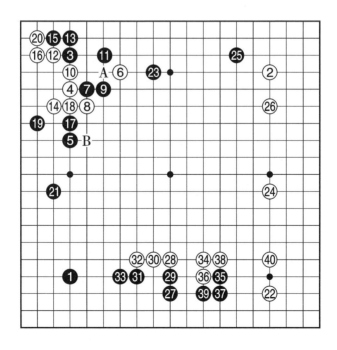

　　黑 5 二間高夾，姿態積極，意在以左下角星位為背景，經營左邊大模樣。

　　白棋此時的主要對策有：12 位托角、B 位靠壓和 A 位小飛等———

　　圖一　白 1 小飛是實戰中常用手段，黑 2 跨斷是手筋。白 3 扳分斷黑一子。以下至黑 8 是實戰中常用的手段，黑稍有利。

　　白 6 大飛，黑 7 當然跨斷反擊。

　　白 14 虎護斷不可省略，若貪地———

圖一

　　圖二　白 1 下立貪角，黑 2 斷打。以下至黑 14，白棋氣短被殺。

　　黑 19 凶，搜根。

　　白 28 機敏，實戰至白 40，達到壓縮黑勢的目的。

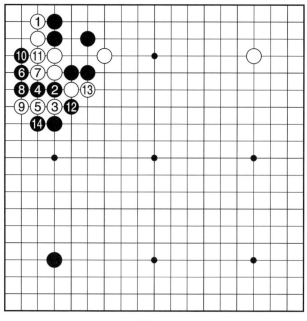

圖二

第二譜　41—84

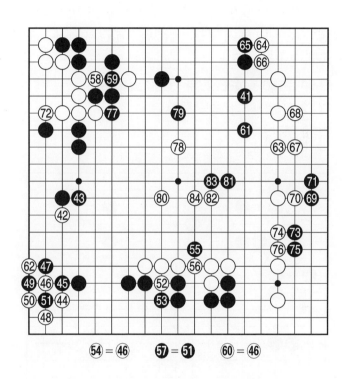

⑤④ = ㊻　　㊼ = �51　　⑥⓪ = ㊻

對於白 42 碰，黑 43 立減少白棋騰挪的利用。

白 44 立即點角，符合兒少棋手的特點

白 48 虎，準備劫爭有誤———

　　圖三　白 1 粘必要。黑 2 虎，白 3 飛，黑 4 沖，白 5 擋，雖後手活角，可以滿意，優於實戰的劫爭。

　　黑 49 打、白 50 開劫皆為必然。

　　雙方劫爭至黑 61，白方消劫，應是白方便宜。黑 61 可考慮在左上白角內尋劫，此時白方若再消劫，黑邊攻擊、邊圍空才是上策。

　　白 64 至 68 安定右上角，很有成算。

　　白 72 敏銳，右上角安然無恙。

　　黑 79 穩健———

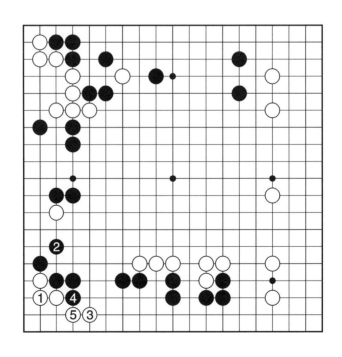

圖三

圖四　黑 1 鎮。以下至白 10，雙方激戰。

實戰至白 84，雙方各得其所，形勢接近。

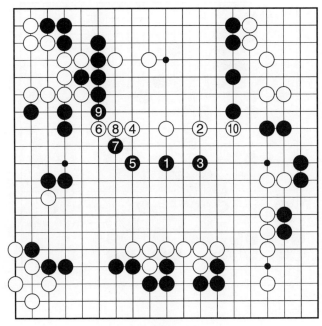

圖四

第三譜　85—120

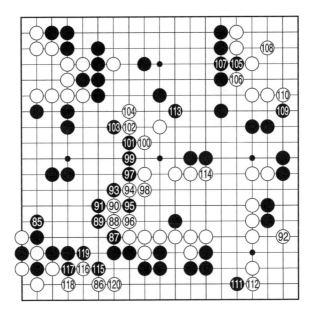

黑 85 退很大。

黑 87 大飛，可考慮———

圖五　白 1 飛，至白 5，一邊擴張中腹白勢，一邊壓縮黑右邊。

白 92 挺頭是本手。

黑 93 扳好手，實戰至黑 103，左邊黑頓時成模樣。

黑 105 先手補強上邊，至 109 失先手便宜，好次序。

黑 113 封，形勢樂觀。

白 114 見小———

圖六　白 1 跳瞄準 A 位的斷，黑 2 曲，白 3 擋，以下至白 11，好於實戰。

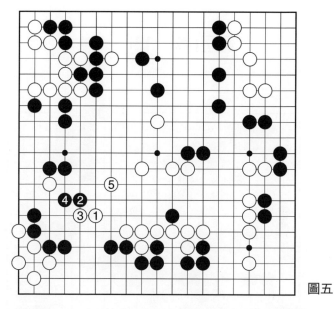

圖五

實戰至黑 119，先手封鎖住左邊大空，黑方實地領先。

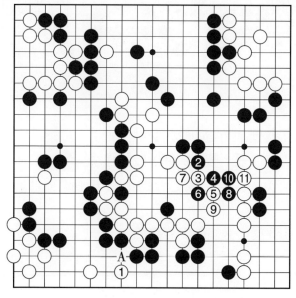

圖六

第四譜　121—164

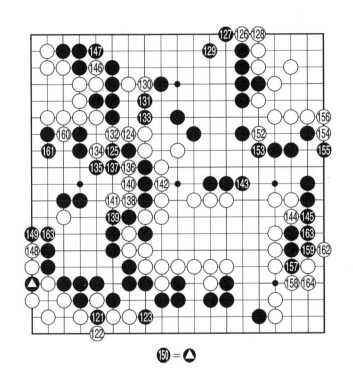

㊞ = ⬣

黑 125 退，防雙叫吃，必然。

白 130 手筋，製造頭緒，並試應手。

　黑 131 扳，有必要。否則上邊白兩子被連回，黑大損。

　黑 133 雙，必須的。若改走———

圖七 黑 1 接，白 2 擠，黑 3 沖，白 4 打，以下至白 10，左上角黑三子被殺，立刻崩潰。

白 134 挖，妙手！黑 135 打中計！

黑 135 若退讓───

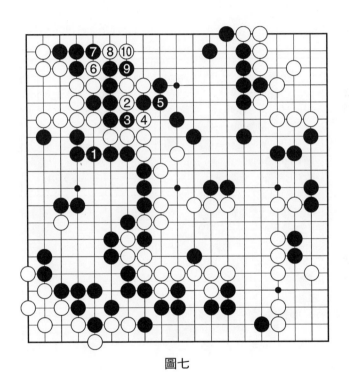

圖七

圍棋是嚴謹的思想鍛鍊，推理鍛鍊，是「頭腦體操」。

───金庸

圖八　黑 1 跳是棋型急所，白 2 長，黑 3 斷。以下至黑 13，白棋不行。

實戰至白 142，黑中腹三子被提，大損。

白 154 失誤。黑 157 應在左邊單接或提白 134 一子。

雙方收官皆有失誤。

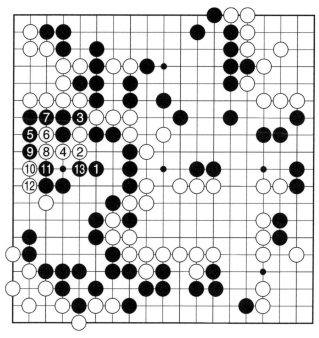

圖八

─────────────

圍棋之美是從棋形中迸發出來的。

────日本大竹英雄

第五譜　165—219

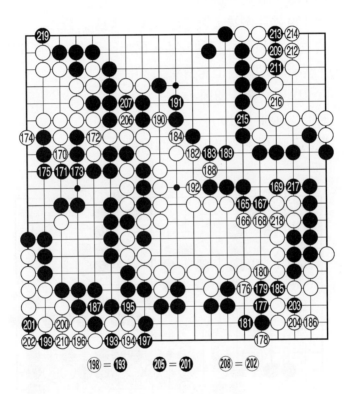

⑱ = ⑬　　⑳⑤ = ⑳①　　⑳⑧ = ⑳②

本譜進入官子譜，雙方局面細微。

黑 169 應於左邊單接，較大。

白 170 至 174，連收帶打，便宜占盡。

白 184 單官，應在右下角，連。

白 186 補一手必然，否則在右角被黑點殺。

黑 193 撲，巧手！暗藏玄機。

白 196 接失誤——

　　圖九　白1連，黑2打吃，白3扳，以下至白7的收官，優於實戰。

　　白198接嚴重失誤。

　　黑199妙手倒撲，製造出「天下大劫」！

　　白左下角只能靠打劫成活，已無回天之力。至210手消劫，黑乘機劫去右上角白4子，中盤獲勝。

　　共219手，黑中盤勝。

　　時間：2008年10月

　　地點：廣東佛山棋院智慧園培訓中心

圖九

第8課 五年級比賽對局分析

黑方馬洋 白方高燦宇
黑貼 7 目半 黑中盤勝

第一譜 1—24

雙方以錯小目拉開戰幕。

黑 7 飛壓是邊攻角上白子，邊築勢力的積極手段。

白8的下法並不多見，如下圖方是上策。

圖一　白1爬，黑2長，白3跳，黑4夾凌厲，白5跳起是定石的基本型。對黑6的追擊，白7連續跳，黑8、10連壓構築厚勢。當白11、13擴展左邊時，黑14攻下邊。局面兩分。

黑19粘當然的一手，實戰至此，白棋被封於一隅，所得甚微，局部作戰失利。

白20至黑23是雙方必然的應對。

白24小飛掛角過分重視實地，即使在此處掛角也應選擇高一路掛。

圖一

第二譜　　25—58

㉝=㊾

　　黑 25 尖蓄勢，欲構築下邊大模樣，無可厚非。但選擇
一間高夾更為積極，白棋大致有三種應法：

　　百戰百勝者非善之善者也，不戰而屈人之兵者，
善之善者也。

　　　　　　　　　　　　　　　　——《孫子兵法》

　　圖二　白 1 出頭，至黑 4 跳皆為正常，以下白 5 至白 11 是一間高夾的定石的一種。黑十分滿意。

　　圖三　白 1 飛是第二種下法。黑 2 飛應，白 3 托角是此時的正著。黑 8 分斷白棋至白 17，這為局部定石。黑 18 順勢護住下邊，也很愉快。

　　圖四　白 1 托是第三種下法。此型至黑 8 壓、10 扳，黑模樣巨大，白棋更慘。

　　所列三種圖例的變化，黑棋無不滿。

　　白 28 打入過深，自找苦吃———

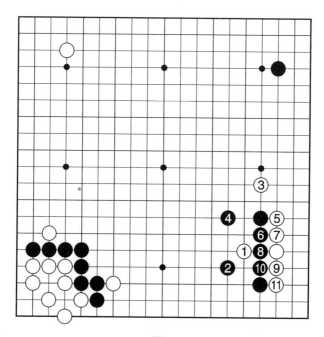

圖二

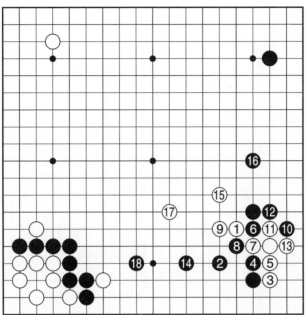

圖三

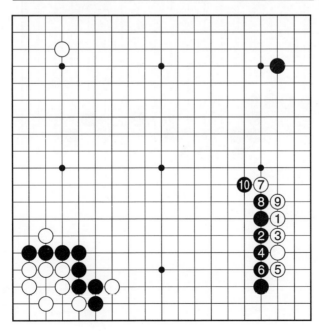

圖四

圖五　白1鎮，黑2飛，白3跳，黑4曲，白5退，以下至白9已十分愉快。由此可見，上一手黑27應高一位開拆。

白36沖無理。

白38斷更無理──

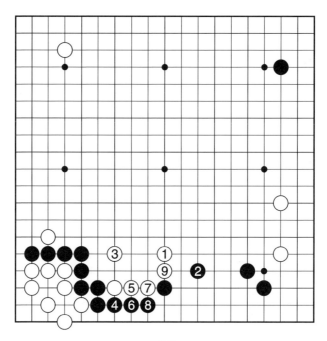

圖五

　　圖六　黑 1 打吃，白 2 長，以下至黑 17 穩健地粘，經白 18、黑 19 打，白 20 拋劫，黑 21 平穩打吃白 3 子棋筋，白棋被殺，大敗。

　　黑 47 提白一子失誤，應照圖六進行。

　　白 54 應先打吃黑兩子，再於 54 位立，則黑左邊兩子被殺，局部白棋成功。

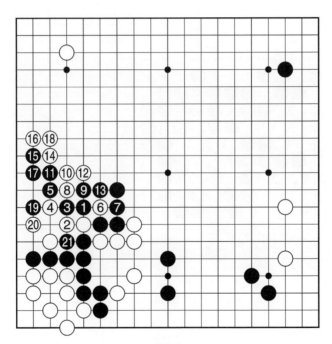

圖六

第三譜　59—88

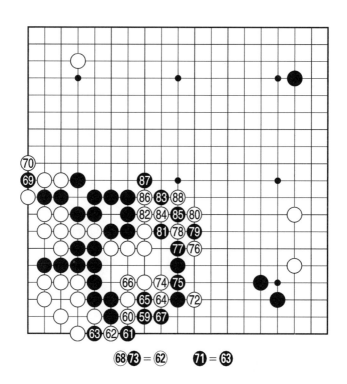

黑 59 跳，求得聯絡，只能如此。

白 62 拋劫，拼死一搏。

白 70 隨手，應提黑兩子，減少劫材。

　　圖七　白 1 提黑兩子，黑 2 提劫，白 3 連，黑 4 若消劫，以下至白 9，黑 ⬤ 一子碰傷，中腹白棋得到安定，同時壓低下邊黑棋，白形勢占優。

　　白 72 找了個「瞎劫」！

　　黑 73 粘劫、75 向中腹挺進，白棋以劫爭失敗而告終。

　　白 76 逃孤步伐太大，應單跳穩健。

　　黑 79 斷、83 枷十分嚴厲，白大龍岌岌可危！

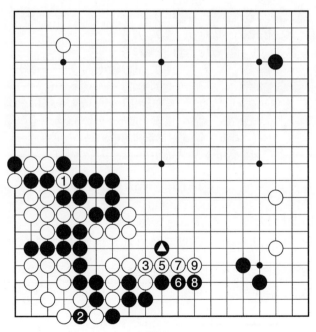

圖七

第四譜　89—129

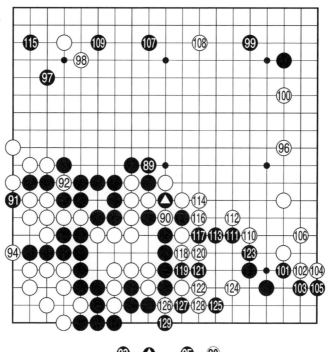

⬤93 = ⬤　　⑨95 = ⑨90

白90打劫，白大龍命懸一線！

黑91的劫材與其需要再度打劫才能吃白幾子，不如在右上角連走兩手，要比實戰大得多。

白92錯失良機——

不見人影，時聞棋聲，勝固欣然，敗亦可喜，優哉遊哉。

———蘇東坡

　　圖八　白 1 提黑一子消劫，黑 2 粘，白 3 跳，黑 4 提劫，黑需劫勝方能吃白 7 子。

　　黑 95 粘劫，白龍以憤死而告終。

　　實戰至黑 115 小飛進角及隨後的進程中黑安全運轉，白 118 以下無功而返，也許是自娛自樂，眼看大勢已去遂投子認負。

　　共 129 手，黑中盤勝。

　　時間：2008 年 10 月，限時：每方 30 分鐘

　　地點：廣東深圳天星棋藝道場

圖八

 第9課

六年級比賽對局分析

黑方林涵　白方楊碩
黑貼7目半　白4目半勝

第一譜　1—120

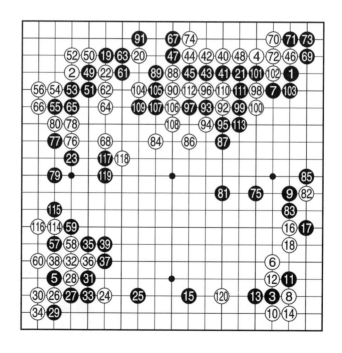

　　黑1、3形成錯小目，白4不占空角即掛，黑5脫先占空角，白6又掛，佈局不拘一格，註定將是一個全新的局

面。

　　對於白 8 托角，黑脫先於 9 位拆逼，態度積極。

　　白 16 為當然的一手。

　　實戰至此，右下角可視為一種定型，由於黑 9 一子限制白右下角的發展，黑選擇這個方案，構思不錯。

　　黑 17 先手便宜。

　　白 18 退無奈——

　　圖一　白 1 扳，黑 2 斷，白 3 打吃，黑 4 反打愉快，至黑 6，右邊聲勢浩大，白不利。

　　黑 23 置左上角於不顧，脫先搶佔大場，展開的速度比較快，但模樣大也難掌握。

　　白 24 刻不容緩，選點準確，左右逢源。

圖一

白 26 托騰挪，可考慮向中腹發展———

圖二　白 1 跳，黑 2 擋，以下至白 7 基本得到安定，發展空間較大，可以滿意。

實戰黑 27 扳，被白 28 斷，扭斷後是白棋所期望的，

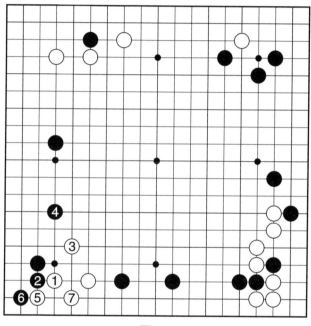

圖二

可考慮───

　　圖三　黑 1 長，白 2 擋，以下至黑 5 封，左邊形成模樣，大大優於實戰。

　　左下角至白 34 定型，黑棋不僅失去角地，而且左邊星位上一子，受白棋兩面夾攻，有成為孤家寡人之嫌。白方大獲成功。

　　白棋在左下角先手獲利後，白 40 跳試探應手，其目的並不是為了攻擊黑角，而是透過這手棋使得白左上角得以加強和獲取上邊更大的實地。

　　黑 41、43、45 一連串的壓，應法穩妥。

　　黑 47 扳強手。

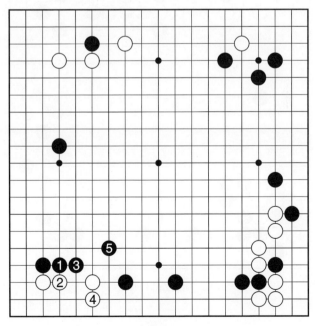

圖三

白 48 若斷———

圖四　白 1 斷，黑 2 沖，白 3 擋，黑 4 立，白 5 頂，黑 6 打愉快，白 7 接，以下黑 8 斷、10 打，黑棋不僅角地完好無損，而且中腹和右邊的模樣大得嚇人，白棋不行。

實戰白 48 為本手。

黑 49 出動恰到好處。

左上角雙方應對自然。

黑 57、59 先手封住白棋左下角後，再於 61 位出動上邊一子，行棋次序井然，形勢看好。

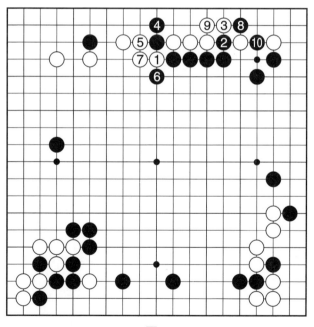

圖四

白 66 嫌緩———

圖五　從實戰和當前的形勢出發，白棋不如在 1 位大跳。以下至白 9 中腹大龍得到處理，足可一戰。

黑 69 扳好手。

實戰白 74 被迫做活，黑先手獲厚勢。

黑 75 應先在 A 位刺一手，確保五子的安全，再跳，才

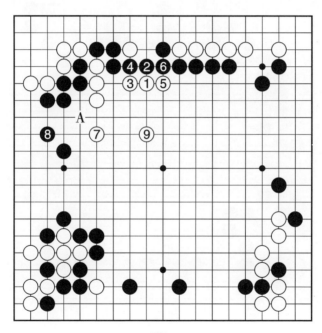

圖五

是上策。

白 78 後，黑左邊五子被殺，形勢逆轉。黑若硬擋，則如圖六所示———

圖六 黑 1 擋，白 2 斷，黑 3 打，白 4 立，以下至白 6，黑氣短被殺，黑亦不行。

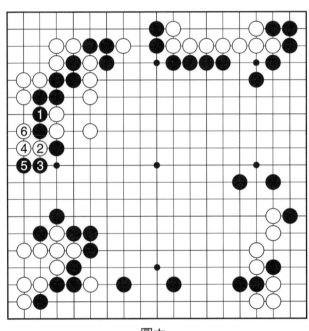

圖六

黑 85 太緩———

圖七 黑 1 圍空兼護上邊斷點，若白 2 硬斷，演變至

敵之要點，我之要點。

———《圍棋名言》

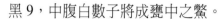

黑 9，中腹白數子將成甕中之鱉。

白 86 好棋，既侵消黑空，又瞄上邊黑棋中斷點，一著兩用。

實戰白 88 好手，黑棋遭分斷，難免要出棋。

黑 91 補一手，也只能如此。

白 92 飛進黑空，令黑難受。

白 98 跨斷又是強手。

白一連串的手筋，令人眼花繚亂，戰至 112 手，白先手吞噬黑兩子，收穫不小。

白 120 逼，極大。

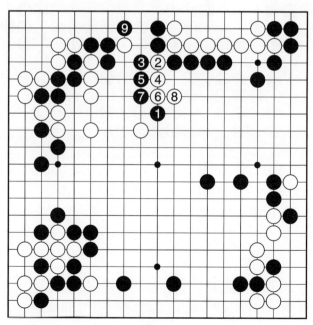

圖七

第二譜 121—240

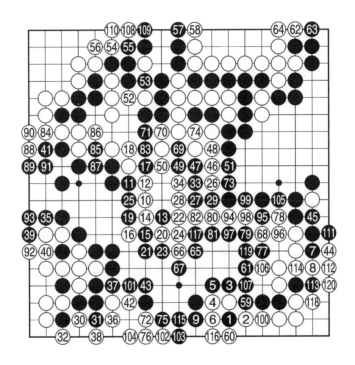

實戰至黑 9 在下邊的定型，白又獲利不少。

黑 13 竭盡全力封阻白棋，保護下邊大空。

黑 17 打吃，巧妙，是加強封鎖的好手。

白 22 征殺黑一子必然。

白 26 最大限度地圍空，並防止黑棋引征。

黑 35 立與下邊阻渡白一子都很大，黑棋難兩全。

黑 51 及時，否則——

圖八　白 1 跳，黑 2 沖，白 3 斷，A 點黑不能入子，否則白棋 B 位打，黑數十子被殲。這樣白順利進入黑右邊大空，黑立刻崩潰。

黑 71 應於 72 位立，較實戰大。

白 76 做眼，清楚。

白 80 跳巧手，黑不能沖斷，否則白有雙打吃。

黑 115 粘，暫無必要，眼下並無危險。

在收官階段，白棋積極運轉，下至本譜 120 手，終以 4 目半的優勢結束戰鬥。

共 240 手，白 4 目半勝。

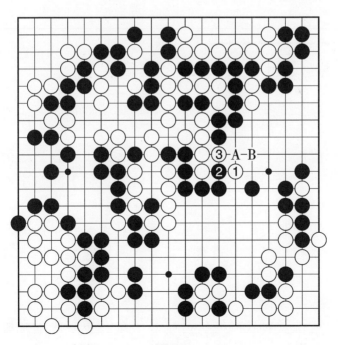

圖八

限時：每方 30 分鐘

時間：2008 年 10 月

地點：廣東深圳天星棋藝道場

棋逢對手與《玄玄棋經》

元朝著名棋手嚴德甫，家住廬陵。他收藏了一本《棋經十三篇》的珍貴棋書。

廬陵的另一位圍棋高手叫晏天章，一個偶然的機會他得了宋朝國手劉仲甫所著的《棋訣》，書中妙藏三十六計。

廬陵北的嚴德甫和廬陵南的晏天章在棋友的撮合下，舉行了南北爭霸賽，議定一局定輸贏，勝者可以得到對方的棋書，經過三天三夜的激戰，結局竟是三劫循環無勝負，二人只能交換棋書。

這以後倆人共同研討棋藝，結合多年的心得編著出中國圍棋史上最著名的棋書《玄玄棋經》。

第10課 兒少男生比賽對局分析

黑方黃嶸靖（9歲）　白方羅毓熙（9歲）
黑貼7目半　黑中盤勝

第一譜　1—32

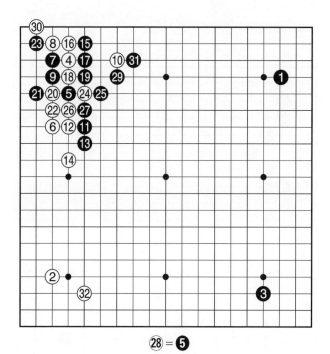

㉘＝❺

雙方以錯小目佈局揭開序盤。

　　黑 5 一間高掛，白 6 一間夾，積極有力，使用率較高，也是十分流行的下法。

　　黑 7 托角，是雙方在角上構築根據地的要點，也是實戰中常用的手段，也非常流行。

　　白 8 扳不允許黑棋安根，黑 9 退在左邊謀求安定。

　　白 10 大跳是新型，過去多走———

　　圖一　白 1 虎，黑 2 尖，白 3 大飛，黑 4 飛壓，白 5 跳，黑 6 位沖，8 位壓，攻左邊白棋，是定石。

　　黑 11 小飛鎮是對原定式尖（如圖一中的黑 2）的改進，因步調大且多一路。

　　白 12 頂也是新型定石的下法。

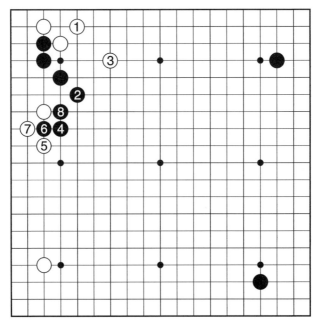

圖一

　　黑 13 挺頭，是新手。2006 年十大定石之二的一間低夾新型——

　　圖二　黑 1 扳，白 2 亦扳，黑 3 點是手筋，優於 5 位打吃。白 4 長，黑 5 斷吃，構成此定石的新版本，至此雙方都可以滿意。

　　白 14 跳，面對新手選擇了穩健的下法。按照一間低夾定石新型，扳出來怎樣呢？——

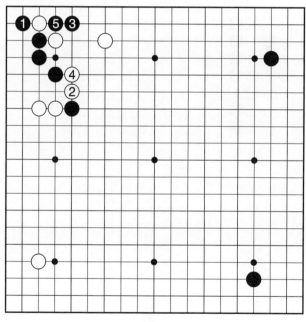

圖二

圖三　白 1 扳，黑 2 斷，白 3 穩健地退。黑 4 點，白 5 粘，以下至黑 8，白於 9 位斷兇狠，黑難兩全，若接下來黑於 10 位打，進行到白 13，黑氣短被殺。

由圖三可見黑 13 的新手難以成立，白 14 應扳出是強硬正確著法。

白 20 斷必然。

黑 25 改走偷渡取角地也是一種下法———

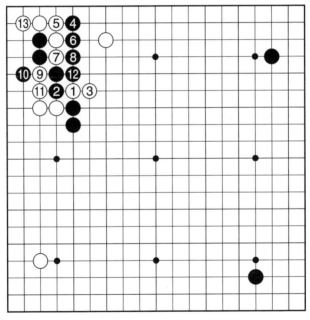

圖三

圖四　黑 1、3 先手渡取實地，變化至白 8，另有一番爭鬥，黑可以下。

白 30 扳，吃角無可奈何，否則黑可活角。

黑 31 扳下，愉快。

實戰至此，左上角的戰役告一段落，呈現出黑取外勢，白得實地的局面。就形勢而言，白方左上角的定型不見得便宜。

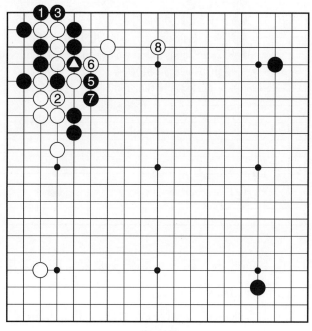

④＝△

圖四

第二譜　　33—106

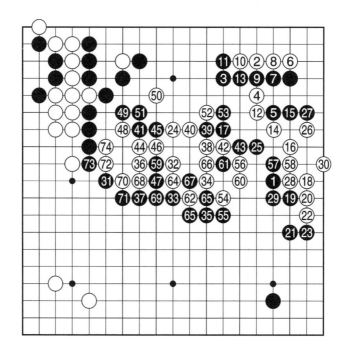

對於白 2 的低掛，黑 3 一間高夾必然，與左邊厚勢相映生輝，手段十分嚴厲。

白 4 跳出，避開封鎖，向中央出動，也很積極。

黑 5 小飛，白 6 托角後，跳向中腹一子將被隔開，黑方十分愉快，應考慮積極作戰，向中央挺進，才是上策——

　　圖五　白 1 反擊，黑 2 貼出，白 3 沖，黑 4 尖角，白 5 曲，黑 6 拐，白 7，黑 8，白 9 先手便宜後，於 11 位罩，以下至白 15 向中央動出。十分滿意，大大優於實戰。

　　黑 11 給白當頭一棒，白陷入苦戰。

　　白 16 仍然迷戀小利，應飛向中央，殊死一戰。

　　黑 17 敏銳大跳，中腹頓成幾十目大空。

　　白 18 至 22 竟爬二路，仍未成活，錯誤至極。

　　白 24 如夢初醒置右邊死活於不顧，但打入過深，難有好的結果，退兩格侵消，比較適宜，但又嫌不夠，看來思想陷入矛盾之中。

　　黑 25 連封帶攻一著兩用。

　　戰至白 30 後手補活，也是無可奈何。

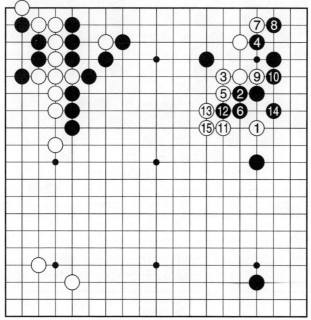

圖五

　　黑 31、33 飛、鎮結合十分嚴厲,中腹兩粒白子陷入重重包圍之中,命懸一線。

　　以下的實戰黑方大力追殺,破眼、點眼,極盡屠龍之手段;白方左衝右突,爭取連絡、竭力團眼,十分辛苦,終於在 74 手將大龍做活。其中黑方 41、47、61 手、白方 50、52 手「打將」、60、66、70、72、74 手做眼,雙方都弈得十分精彩。值得提及的是白棋遇事不慌,沉著冷靜的品質值得學習與表揚。

第三譜　107—139

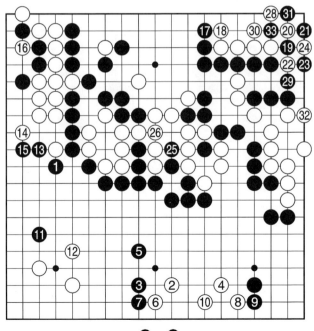

㉗ = ⑲

白 2 分投，黑 3 依仗外勢分割白棋，強手！

白 4 拆後至白 10 只得委屈做活。

黑 11 掛角後，13、15 走得十分清楚。

白 16 大緩手，應於右上角扳———

圖六　白 1 扳，右上角平安無事，左上角黑也缺乏殺白的手段。演變至白 9 接，黑棋氣短被殺。

黑 21 連扳，強手，仗劫材豐富，欲置白角於死地。

白 22 只能眼睜睜地等候黑方拋劫。

假如避開劫爭，走———

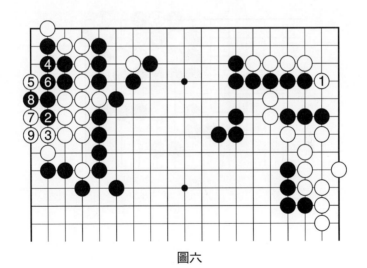

圖六

山僧對棋坐，局上竹陰清，映竹無人見，時聞下子聲。

———白居易

圖七　白 1 立，黑 2 點，白 3 做眼，黑 4 渡，白 5，黑 6 提後即打吃整塊白棋，也無濟於事。

當黑 27 提劫時，白 28 倒虎退讓，欲謀活。

白 30 做眼，黑不依不饒，又於 31 位拋劫，白終因劫材不夠，右上角憤死而敗北。

共 139 手，黑中盤勝。

限時：每方 30 分鐘

時間：2008 年 11 月 16 日

地點：廣東佛山棋院智慧園培訓中心

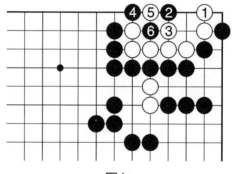

圖七

第11課　兒少女生比賽對局分析

黑方夏穎童（7歲）　白方鄧晴文（10歲）

黑貼7目半　黑中盤勝

第一譜　1—46

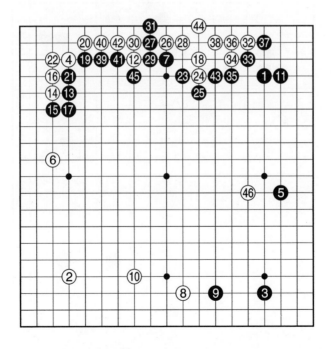

　　黑1、3、5以低中國流佈陣，白2、4、6如法炮製，屬於模仿棋開局。

黑 11 玉柱守角，是重視實地的下法。

白 18 夾擊黑上邊一子，看似積極，其實不然，因左上角托退定石尚欠一手棋，應考慮———

圖一　白 1 定型左上角後，黑 2 若顧及上邊一子向右開拆，則白 3 飛攻，以下黑白雙方連續跳，至黑 8 尖求得連絡，白 9 大飛締角，白模樣巨大，黑棋不佔便宜。

黑 23 尖，防白托渡，著法兇悍！

若考慮圖二，也能滿意———

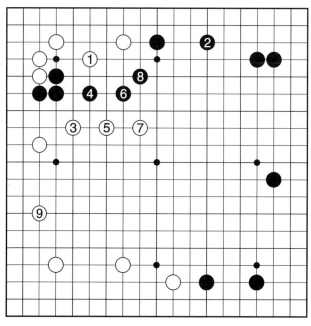

圖一

　　圖二　黑 1 長，若白 2 托渡，黑 3 扳，白 4 斷，黑 5，白 6，以下至黑 11 提白 1 子，不但活淨，而且還與左邊黑 6 子取得連絡，無後顧之憂，可以滿意。

　　白 24 挺頭，遭到黑 25 扳，嚴厲！不如尖出作戰，奔向中腹。

　　白 26 至 38 在上邊的定型，後手做活，助黑鑄成銅牆鐵壁般的外勢，大損。

　　黑 39 一路先手至 45 封，一道橫跨棋盤的黑色長城，把白棋壓在二線，龜縮一隅，白棋已難逃厄運。

　　白 46 當頭一鎮，當然是已經感到形勢不妙，力求一搏。

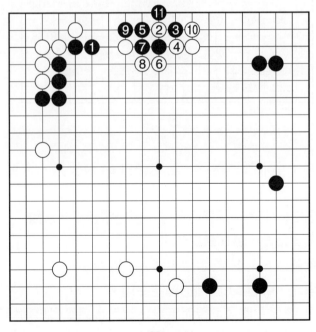

圖二

第二譜　1—80（即47—126）

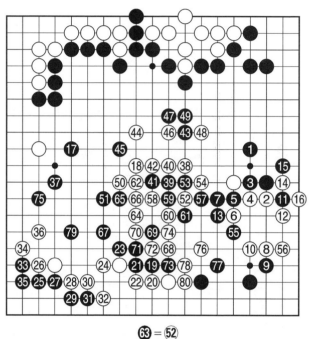

63 = 52

　　黑1小飛護邊穩健。若本譜白54位反鎮，則更加積極。

　　白2向中腹小跳就可以了。現小飛跨下，急躁！

　　黑3頂後，黑5斷必然。

　　實戰白6至16的定型，讓人不堪忍受。

　　黑17大飛鎮，必然的圍空手段。

　　白18對左邊弱子視而不見，當然是感覺到形勢極為不妙。

黑 19 至 23，極力攻白中腹一子的做法，構思十分精巧，著法出自七歲女孩之手，可知後生可畏。

黑 25 過分，前後脫節。

白 28 失誤——

圖三　白 1 長，黑 2 飛後手活角，白 3 護邊並與中腹白一子爭取連絡，以下至白 11 借攻黑 3 子，中腹白子並無危險。

在下角黑方先手定型後，37 手遠遠瞄著中間白子，並最大限度地撈空，著法老到。

白 38 應考慮向左大跳，以求與下邊連絡。

至黑 45 一連串的刺，白龍陷入苦戰。

黑 51 凶！阻斷白龍與下邊的連絡。

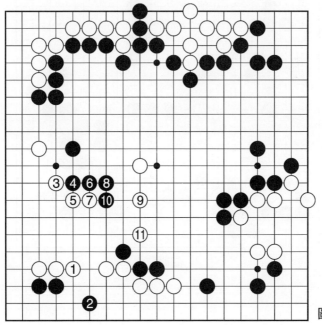

圖三

黑 55 緩手，白 56 失機———

圖四　白 1 枷吃中腹黑 3 個子，黑 2 長，白 3 曲，黑 4 提白一子，白 5 粘，這塊白棋並無危險。而中央白大龍基本安定，大可滿意。

白 58 以下利用滾打包收，至 64 虎，白大龍露一線生機。

黑 75 放棄屠龍，極大！

黑 79 明智，因斷不成立———

圖四

圖五　黑 1 斷，白 2 挖，下至白 18 快一氣殺黑。
白 80 大龍連回，終於松了一口氣。

圖五

　　一曰：棋乃命運之藝；二曰：棋道一百，我只知
七。

　　　　　　　　　　　　———日本藤澤秀行。

第三譜 1—39（即 127—165）

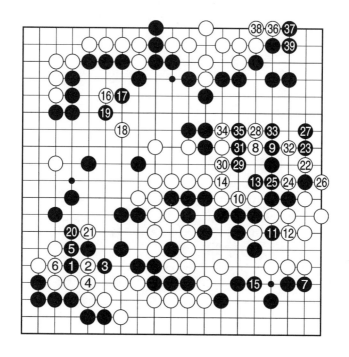

白 2 虎是此時兒少棋手極易發現的護斷好手。如若單接，有以下變化———

圖六 白 1 單接，黑 2 虎斷，白 3 尖，黑 4 接，以下至白 9，黑 10 只能提，白 11 吃黑 5 子，白左邊 5 子被殺，對比之下，黑方便宜。

黑 7 擋角很大。

黑 15 穩健，中腹黑龍雖無被斷之危，但若脫先白有收官的便宜———

圖七 白 1，黑 2，白 3 欲斷，黑 4 接，以下至白 5

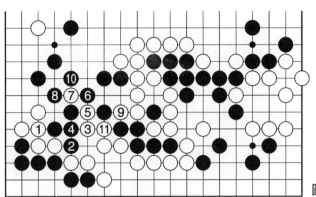

圖六

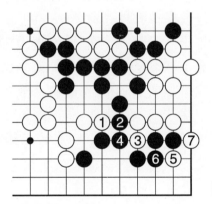

圖七

夾、7 渡，白有利可圖。

　　白 16 點方試探應手，白 20 扳，反擊，白 22 夾是盤上最大官子，以下白 28 長、32 挖皆因實地不足而奮力反擊，黑則平穩應對，安全運轉，奠定勝局。

　　共 165 手，黑中盤勝。

　　限時：每方 30 分鐘

　　時間：2008 年 11 月 15 日

　　地點：廣東佛山棋院智慧園培訓中心

堯帝圍棋勵丹朱

丹朱是著名的將軍，同時也酷愛圍棋，一次丹朱的軍隊被敵人圍困於一座城內，丹朱決定突圍。部隊剛準備出城，突然看見街頭飄著一面大旗，上寫「天下無敵！」四個大字，旗下一老叟擺著圍棋棋具。丹朱下馬說：老人家，我來和你下幾盤。老人笑著答應，幾盤下來，丹朱大獲全勝，他高興地帶著軍隊出城殺敵，經過激戰，打敗了敵軍。

回城的路上，又遇那個下棋的老人，大旗上仍然是「天下無敵」四個大字。丹朱笑問老人，你怎能還叫天下第一呢？老人說這次我讓將軍五子，再下幾盤如何？幾盤下完，丹朱未勝一局。老人笑道：我受你父親堯帝的託付，先輸後贏，是爲了增強將軍的信心，鼓舞鬥志。勝利了也不能驕傲，驕軍必敗。

丹朱恍然大悟，老人已騰雲而去。

第 12 課　第 7 屆招商銀行杯電視快棋賽對局欣賞

黑方范蔚菁二段　白方聶衛平九段

黑貼 3 又 3/4 子

2008 年 1 月 6 日，第 7 屆招商銀行杯電視快棋賽第 2 輪補賽在北京交通飯店舉行，這一老一少之間的「性別大戰」頗受關注。

第一譜　1—100

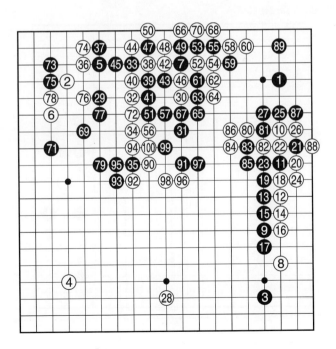

開局白 10 新穎。

黑 13 不妥———

圖一　黑 1 跳下可戰。白 2 尖封，黑 3 長，白 4 扳，黑 5 靠壓，右邊黑棋子力占優，作戰主動。

實戰至白 26，白全部連絡，黑外勢並不厚壯。

黑 31 鎮頭，別無選擇。

黑 35 再鎮，著法已有些勉強。

黑 37 立緩手———

圖二　黑 1 飛封只此一手。白 2 若扳，黑 3、5 做劫是形，白苦戰。

白 42 頂是強手———

圖三　白 1 虎，黑 2 打必然。以下白 7、9 雖可渡過，黑 10 扳，黑滿意。

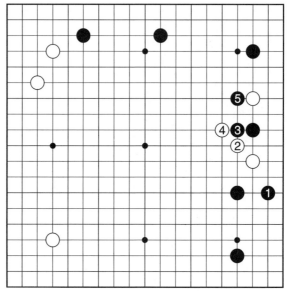

圖一

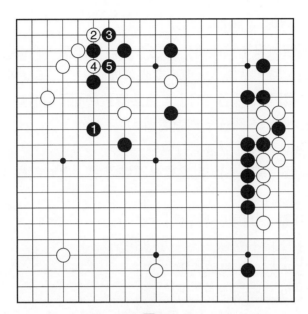

圖二

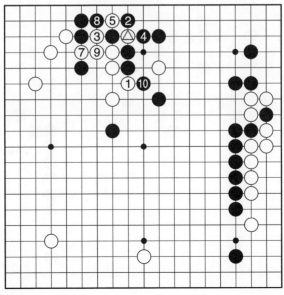

6 = △　　　　　　　　　　　　　　　　　圖三

黑 47 是大惡手———

圖四　黑 1 只能單長。白 2、4、6 爬活。白 8 接，形成激戰，黑 9 點角試應手，黑尚可周旋。

實戰黑 47 這著「打」，直接導致局面不可收拾。

白 56、58 棄子，判斷清晰。

黑 69 難以忍受被滾打包收———

圖五　黑 1、3、5 成凝形不堪忍受，白 6 跳枷成活，黑痛苦。

實戰白 70 提子價值不小。

白 72 接不鬆懈，老將鬥志旺盛。

白 76 好手，黑陷入困境。

黑 79 是導致速敗之著———

圖六　黑 1 跳補中央才是急所。右上至黑 11，黑活。

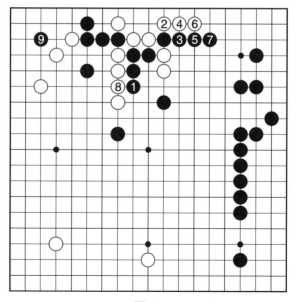

圖四

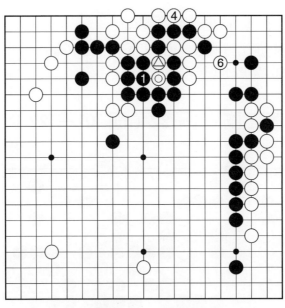

圖五

②❺＝△ ❸＝◎

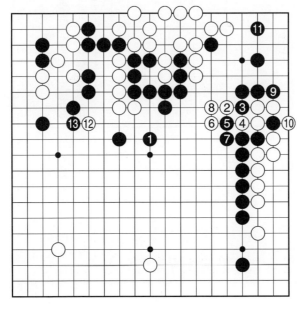

圖六

白 12 盲動，黑 13 貼，白不輕鬆。

　　白 80 跳出時機好，黑 89 不得不後手補活。

　　白 90 靠出後，黑棋敗勢明顯。

第二譜　1—22（即 101—122）

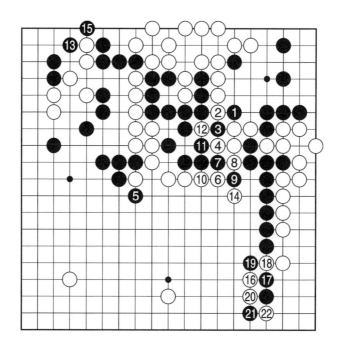

黑 1 以下「病急亂投醫」。

黑 5 若簡單聯絡───

───────────

　　圍棋應充滿創造性的喜悅。

　　　　　　　　　　───日本大竹英雄

　　圖七　黑 1 雖能連絡，白 2 出頭，至白 6 靠，黑無望。

　　黑 11 做劫找投場。

　　白 14 消劫鎖定勝局。

　　聶棋聖輕鬆獲勝很開心，耐心地指導對手：「你上邊被我一吃，你就不行了。」范蔚菁像個小學生似地承認自己計算失誤。給對手做了指點後，老聶勉勵小姑娘：「你還要繼續努力啊。」范蔚菁連連點頭。這已經是聶老師多次教誨年輕的女棋手要用功，要努力。他說，她們必須像中國的前輩女棋手那樣刻苦努力才行。

　　共 122 手，白中盤勝。

　　2008 年 1 月 6 日弈於北京。

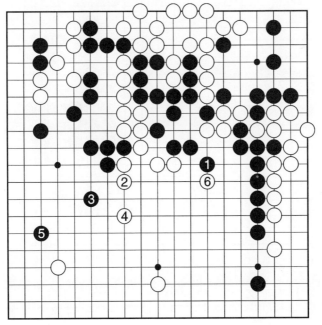

圖七

日本十段戰挑戰賽
對局欣賞

黑方趙治勳九段　白方高尾紳路九段

黑貼 6 目半

第一譜　1—44

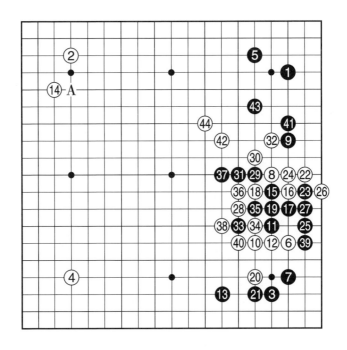

2008 年 3 月 27 日，日本第 46 期十段戰挑戰賽五番勝
負第 2 局在愛知縣蒲郡市結束，挑戰者高尾紳路九段執白

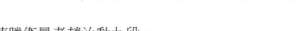

102 手速勝衛冕者趙治勳九段。

　　黑 5 縮角，近期在 A 位、14 位掛角居多。

　　白 6 大飛低掛，黑 7 尖取角地，若夾———

　　圖一　黑 1 夾，白 2 托角，黑 3 扳，白 4 扭斷，以下至 15 是定石一型，黑下邊厚味與上邊無憂角形成配合，這是模樣戰法。

　　黑 11 先刺，待白 12 接後，黑 13 再拆是常見的行棋步調———

圖一

　　在廣闊世界裏謀求和諧。

———吳清源

圖二　若黑1先拆，白2守角，黑3再點時，白4就會選擇壓，而不在7位接了。以下至白12鎮止，黑整體偏於低位，不能滿意。

黑15碰，挑起戰鬥。

白16扳不甘示弱。若於18位扳，則黑24位扳過，白29位粘，比較平穩。

白20可考慮於27位扳───

圖三　白1扳，以下白5多棄一子是常用手筋，將黑打成愚形，心情愉快。對黑10斷，白15、黑16交換後，白17打、19虛枷再度棄子巧妙，至黑24粘，白子效率充分，外勢優於黑實地，並爭先搶到上邊25位的大場，白全局占優。

白28在39位擋不成立───

圖四　白1擋，黑2跳出分斷，白3扳時，黑4雙是

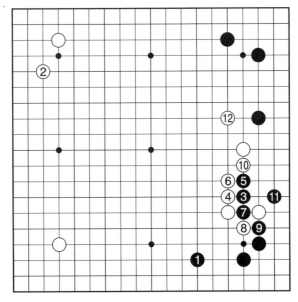

圖二

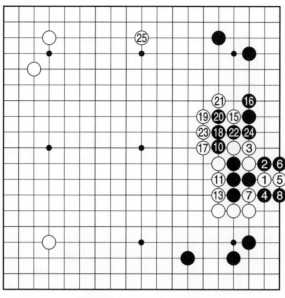

圖三

9 14 ＝ 1　　12 ＝ 5

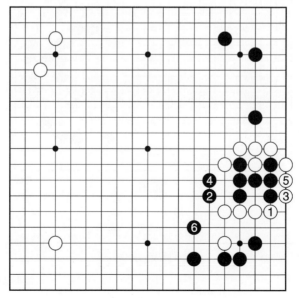

圖四

冷靜之著，白 5 渡過，黑 6 飛封，白雖兩塊棋通連，但整體薄弱，黑有利。

黑 29 斷後，白仍然不能在 39 位擋——

圖五　白 1 擋，黑 2 緊氣，白 3、5、7 企圖出逃，黑 8 點佔據急所，對殺白失敗。

黑 33 以下緊緊咬住白棋，雖纏繞攻擊之勢，黑全局主動。

白 44 尖是中午封盤手。

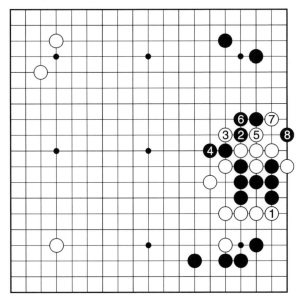

圖五

要成爲高手，首先便須執著。

——胡耀宇

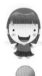

第二譜　45—102

黑 45 曲緊峭，意在奪白下邊眼位。

黑 49 大跳形薄，白 54、56 與黑交換有些可惜。可考慮在 A 位刺，瞄著 57 位靠斷的手段。

黑 59 若於 68 位鎮頭——

圖六　黑 1 鎮頭，擔心白 2、4 的反擊，以下形成難解的戰鬥，黑無成算。

白 60 若於 68 位跳出，則黑 66 位靠，白措手不及。

黑 63 卡銳利，白 64 粘不得已——

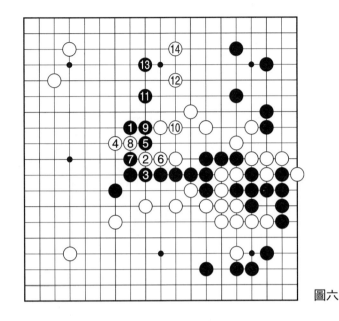

圖六

圖七　若白 1 抱吃，則黑 2 跨至 6 分斷，右邊白棋被鯨吞。

黑 65 扳出將白棋一分為二，至黑 73「紮釘」，中腹白四子漂浮，上邊白大龍已難以簡單做活，白陷入苦戰。到目前為止，趙治勳淋漓盡致地展示了其強悍的力量。可惜進入下面的勝負處，突然走火入魔……

黑 77 點過激，是走向失敗的第一步。此手在 97 位簡明地立，徐徐攻擊即可，白仍需苦苦謀活，如此黑穩保優勢，至少不會傷及角部。

實戰白 80 並刺是不易察覺的好手，趙治勳可能漏算了，高尾借此脫離險境。

黑 83 若於 83 位長破眼───

圖八　黑 1 長，白 2 擋，黑 3 沖時，白 4 愚形打好

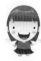

<p style="text-align:center">圖七　　　　　　　　　　　圖八</p>

手，以下 A、B 兩點必得一處，黑無法強殺。

黑 85 仍有機會回頭——

圖九　黑 1 爬回，放白 2、4 活棋，搶到 5 位鎮頭攻擊

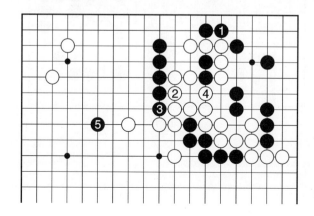

<p style="text-align:right">圖九</p>

中腹白棋，黑仍可為。

實戰黑繼續用強，導致角部破綻百出，最終墜入深淵。以下白94飛好手，至白102扳後，黑難以為繼，趙治勳爽快投子認輸。

圖十　若繼續進行對殺，黑1打，白2接，黑3爬回，至白10擠後，局部最多是雙活，全盤黑實地大差。

此戰趙治勳痛失好局，十段頭銜危在旦夕。

共102手，白中盤勝。

2008年3月27日弈於日本愛知縣。

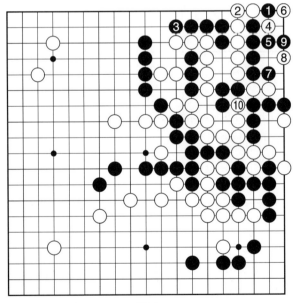

圖十

第 14 課 第六屆應氏杯第二輪 對局欣賞

黑方謝赫七段　白方李昌鎬九段

黑貼 8 點

第一譜　1—72

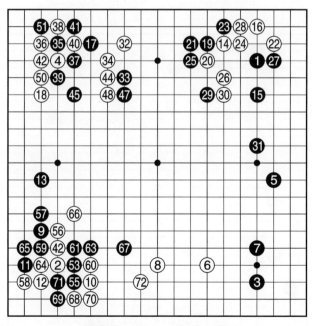

43 49 54 = 35　　46 52 = 40

黑棋以低中國流開局，白6從外側掛角，黑7平穩應對，至16，雙方佈局波瀾不驚。

黑17掛角試白應手，此時如22位尖，白開拆，則佈局如白開水般平淡。

黑19是和黑17相關聯的手段。

圖一　黑1如仍按定石走1位飛進角，白2尖，黑3拆回，白4尖三・3進角極大，黑棋顯然不滿。

實戰至31是定石一型。

白32打入必然，黑棋在右邊已獲好形，白棋在上邊必須把損失撈回來。

黑33是行棋的調子。

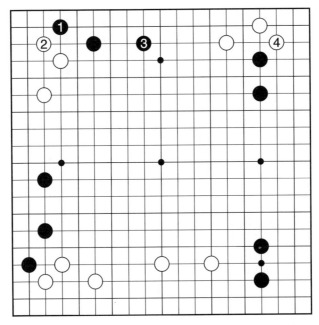

圖一

　　圖二　黑 1、3 雖然也是常用的下法，但白 4 跳後，白棋全盤厚實，上邊是黑棋兩塊與白棋一塊對跑，這顯然是白棋期待的局面。

　　黑 35、37 是預定的方針———

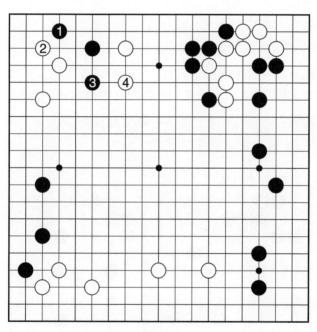

圖二

圖三　黑 1 連扳至 6 雖可活角，但白棋也相應變厚，黑上邊成為攻擊目標，黑並不划算。

黑 39、41 也是正確的行棋次序，比單在 41 位做劫好。

白 42 冷靜———

圖四　白 1 粘雖可消劫，但黑 2 粘後，白留下 A、B 兩處毛病，無法兩全。

黑 49 提劫，此時白棋面臨考驗———

圖五　白 1 粘是很誘人的一手，但這樣黑上邊的劫就變輕了，黑 2 靠令白難受，中央四子成為白棋的負擔。

實戰白 50 粘，角上留下一顆「定時炸彈」。

黑 51 馬上開劫似乎早了點。

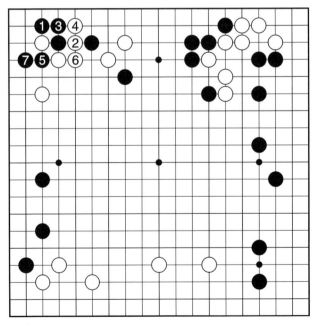

圖三

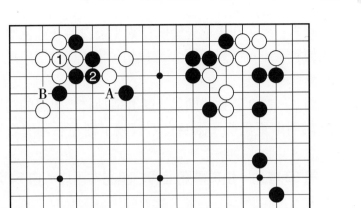

圖四

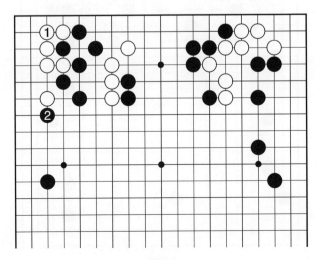

圖五

　　圖六　黑可在 1 位先碰試白應手，白若在 2 位應，則黑棋便宜了不說，以後再 A 位找劫，黑 1 顯然對下邊的戰鬥有幫助。

　　圖七　白 2 若扳，則黑 3 斷製造劫材，上邊的劫對白棋來說明顯更重要，因為白若打輸了則左右兩塊均沒有活。

　　黑 53 尋劫，由於事關上邊白棋左右兩塊，白 54 消劫必然。

　　黑 55 沖下愉快，不過黑 59 過分了———

　　圖八　黑走 1 位即可，白若 2 位夾吃 1 子，則黑 3 尖補強自身的同時，白左邊並未活淨，黑棋好下。

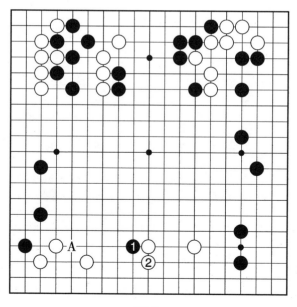

圖六

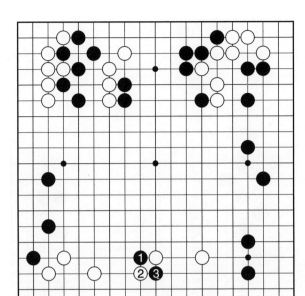

圖七

圖八

　　白64抓住了黑棋不讓白棋安定的心理，與黑65交換後，白68、70的扳粘成為先手。然後白72補，黑棋走了半天，毫無所得，這也是本局的敗因。

　　圖九　白團時，黑1回頭也來得及，白棋苦。

圖九

　　流水不爭先。

　　　　　　　　　　　　　　　——日本高川格

第二譜　73—140

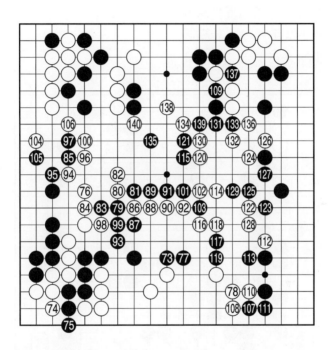

白 76 揚長而去，黑棋攻擊宣告失敗。

黑 85 雖然大，但白 86 令黑棋痛苦，至 100 壓，白棋優勢。

白 102 完全看不懂，此時在 103 位長，借攻擊黑上下兩塊順勢侵消，白即可輕鬆獲勝。

黑 109 失去最後機會——

圖十　黑1打強硬，白若2位長，則黑3貼，這樣黑也許還有幾分機會。

白112、124巧妙，黑以下強殺勉強，至白140扳，黑已無應手，只有推枰認輸。

共140手，白不計點勝。

2008年5月2日弈於上海。

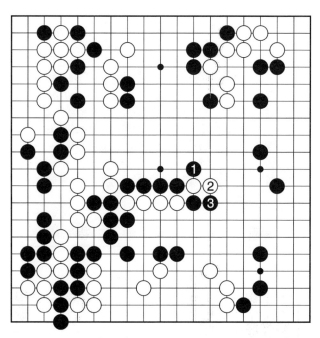

圖十

第15課 第 13 屆 G 杯世界棋王賽 本賽對局欣賞

黑方趙漢乘九段　白方常昊九段
黑貼 6 目半

第一譜　1—100

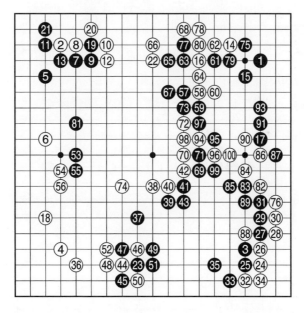

2008 年 5 月 28 日，在第 13 屆 LG 杯本賽第 2 輪中，常昊九段執白中盤戰勝趙漢乘九段，昂首進入本屆 LG 杯八強。2007 年常昊與趙漢乘在富士通杯和三星杯上都遭遇過，結果常昊都贏了。

　　對付黑 5 低掛，白 6 是國家圍棋隊近年來研究出的較多下法。

　　白 14 位置不錯，白方佈局速度較快。

　　黑 15、17 穩健，符合趙漢乘的棋風。

　　白 18 聲援了白 6 一子，是超級大場。

　　黑 21 雖是本手，但稍緩，不如直接在上邊打入。

　　白 22 形狀飽滿、效率很高，上邊白棋配置滿意。

　　白 24 注重實地———

　　圖一　白 1 掛角也可。進行至白 9 飛，白大為滿意。

　　黑 29 過於厚實，與右上黑子的配置明顯重複。

　　黑 29 不如在 30 位連扳———

　　圖二　黑 1 連扳優於實戰。進行至白 8，雙方都可戰。

　　白 36 仍然注重實地———

　　圖三　白 1 肩沖好點。至白 7，黑勢受牽制。

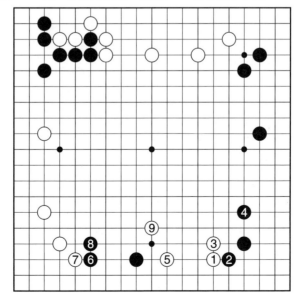

圖一

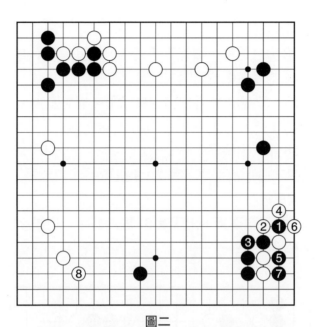

圖二

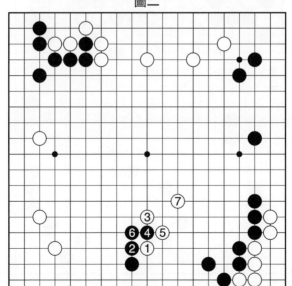

圖三

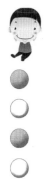

黑 37 是必然。

白 38 分寸恰當，讓黑下邊成空，黑棋效率不高。

白 44 走厚中腹更簡明。

黑 53、57 圖謀鯨吞白棋中央三子，構思宏大，但華而不實。

白 58 靠，出頭好手———

圖四　白 1 補平庸。黑 2、4 扭斷手筋。至黑 10 粘，白實地大損。

長考之下趙漢乘下出了黑 61 靠的好手，也是手筋。

白 62 若反擊———

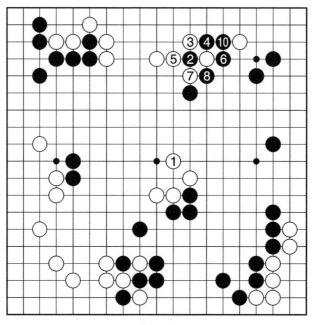

⑨＝❷

圖四

圖五　白 1 沖，黑 2、4 貼下，白棋被分割，不利。

實戰白 62 是常昊長考之後的應手，雖然略嫌委屈，但確保邊空和出頭，大局不失。

黑 69、73 先手連絡，有所得。

黑 75 全局實地最大，雙方下成細棋形勢。

白 76 舒服，黑邊空不好圍。

黑 81 自補鬆緩———

圖五

　　圖六　黑 1 壓威脅中腹白棋。白 2 若補，黑 3、5、7 是手筋，明顯好過實戰。

　　圖 82、84 愉快，實地開始領先。

　　黑 89 是中午封盤的著手。

　　白 90 以下放棄實地轉向攻擊，牢牢控制了大局。

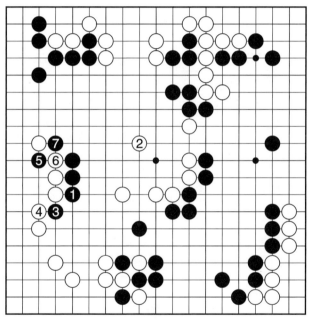

圖六

成功屬於最堅忍的人。

——拿破崙

第二譜　1—32（即 101—132）

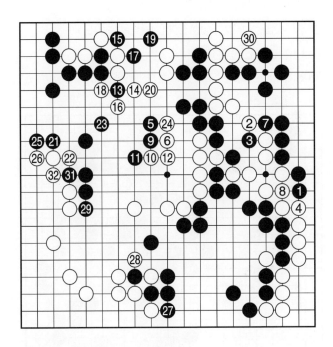

白 6 斷，黑棋連絡出現問題。

白 12 冷靜——

不要占地取勝，要戰鬥取勝。

——日本田中三七一

圖七　白 1 直接沖斷不成立。至黑 8，白大損。

黑 13 進行了本局最長的一次長考，但實戰的選擇卻使黑棋速敗。

黑 15 斷時已經來不及，白 16 強力反擊。

白 20 呆併，黑大尾巴被吃，棋局結束。

共 132 手，白中盤勝。

2008 年 5 月 28 日弈於韓國江原道。

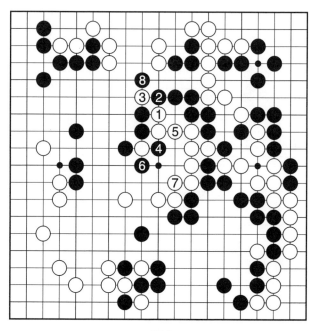

圖七

實實虛虛之間，正正奇奇之妙。

──清朝黃龍士

第 16 課　第 5 屆倡棋杯半決賽對局欣賞

黑方劉星七段　白方孔傑七段

黑貼 8 點

第一譜　1—76

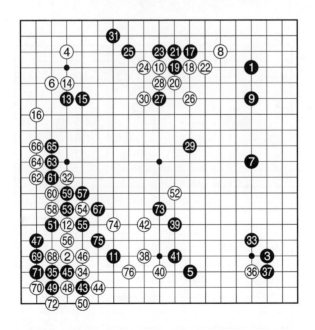

　　第 5 屆倡棋杯中國職業圍棋錦標賽的一場半決賽於 2008 年 6 月 28 日在山西太原落幕。繼首局獲勝後，劉星

七段在三番勝負第 2 局再度擊敗孔傑七段，以 2 比 0 的總
比分率先晉級本屆倡棋杯決賽。

佈局形成雙方對圍大模樣的格局。黑 5 是劉星最近常
下的一手，很有創意。

黑 11、13 是不拘泥於常形的下法。

孔傑、劉星同屬「小虎輩」棋手。孔傑對倡棋杯情有
獨鍾，三進決賽兩次奪冠，被稱為「倡棋杯」之男，而劉
星在去年則異軍突起，殺入決賽。

黑 19 挖是征子有利時的下法，否則白 20 可——

圖一　白 1 打是征子有利的下法，以下黑 8 能不能征
吃掉白子，對雙方來說都很關鍵。

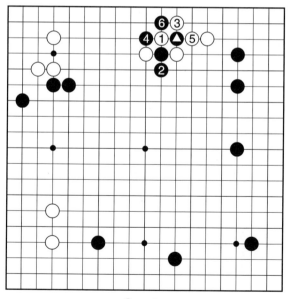

⑦ = ▲

圖一

　　圖二　白 1 至 5 是常見的定型，以下白 9 刺，可繼續保持攻擊姿態。

　　黑 29 很有大局觀，也是本局的亮點，此著是雙方消長之處，也間接聲援上方五子。

　　白 30 感覺有點緩，但確實難以判斷下在哪裏更好。

　　實戰進行至黑 31，劉星認為黑棋佈局可以滿意。

　　2008 年是劉星的爆發年，他分別在富士通杯和應氏杯殺入半決賽，應氏杯更是獨守中國隊大門。而孔傑近期連續征戰，九天連續下了 5 盤高強度對局，在這樣背景下，這次倡棋杯半決賽的勝負天平已顯然傾斜。第一盤劉星輕鬆過關，在中國棋院觀戰的馬曉春九段、常昊九段等評價說，孔傑明顯疲勞。

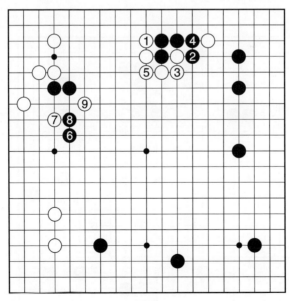

圖二

白 32、34 太過沉穩了，可以說是本局落後的根源，白棋的模樣已不如黑右邊，打入黑陣無論如何已成必然！

復盤時孔傑指出白 32 應該———

圖三　白 1 至 5 是一般感覺，也是當然下法。

實戰白 38 時機已晚，黑 39 是眼見的好點。

白 48 失誤———

圖四　白 1、3 可先手定型，爭到白 5，雖有薄味，仍可一爭勝負。

局部白 52 已經不能再應對———

圖五　白 1 長、黑 2 跳，白 3 沖，黑 4 擋，白 5 夾，黑 6 接，白 7 渡，以下進行至黑 10，黑棋仍可做活，白失敗。

黑 57 以下棄角著法簡明，白棋實利並不太大，而中腹的爭奪才是勝負的關鍵。

圖三

圖四

圖五

第二譜　77—119

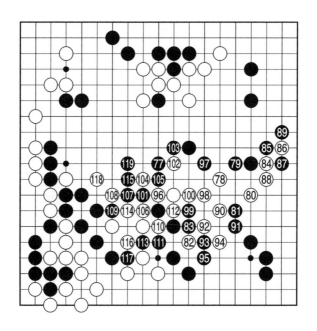

黑 77 罩後，白棋陷入苦戰。

白 94 敗著———

圖六　白 1 單貼，黑 2 不能成立。以下白 13 打巧妙，黑崩潰。

劉星局後稱黑即使不強殺，白空也不夠。

實戰至 119，孔傑投子認負。若繼續進行———

圖七　白 1 接，黑 2 連，以下進行至黑 14，白棋被吃。這些變化，雙方都能看得十分清楚，故白棋投子認輸。

共 119 手，黑不計點勝。

2008 年 6 月 28 日弈於山西太原。

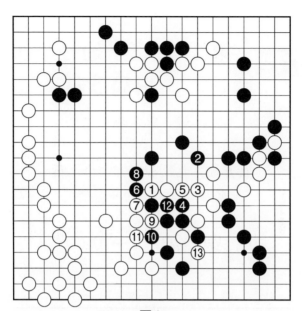

圖六

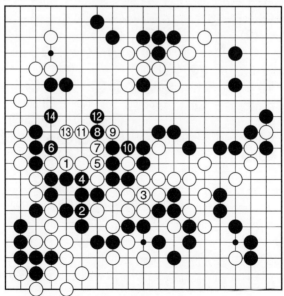

圖七

第17課 | 第 21 屆富士通杯半決賽 對局欣賞

黑方常昊九段　白方古力九段

黑貼 6 目半　白中盤勝

第一譜　1—100

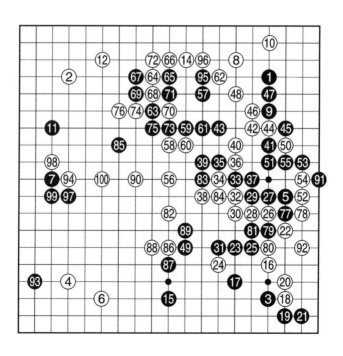

　　黑 1、3、5 以低中國流開局。白 6 小飛守角是當前棋手喜愛的走法，常見的是在下邊開拆———

　　圖一　白 1 外側二間低掛黑小目是比較和緩的選擇，黑 2 守角穩健，白 3 拆二，這是雙方都能接受的變例。

　　黑 7 分投，意在不想進行大模樣作戰。黑 11 先拆二掛角是合適的次序———

圖一

　　圖二　黑 1 先尖三・3，與白 2 交換，若黑 3 再掛，白會走 4 位尖了，黑 5 若進入上邊，沒有合適的開拆餘地，黑棋局促。

　　白 16 掛右下角，出現常規定石。黑 23 跳之後，一般定型手法如———

　　圖三　白 1 跳。黑 2 沖、4 刺，白 5 托是次序，到白 9 粘，大致如此。

　　白 24 刺是想先便宜一下，黑棋若粘，白再如圖三跳起，黑棋的沖就成了愚形。黑 25 反擊，雙方互不相讓。黑 35 連扳緊迫，白 38 是正形，黑 39 不甘示弱，如圖四———

　　圖四　黑 1 這個方向長是本手，但白 2 扳、4 連扳，控制中原，白棋開闊。

　　白 42 刺，黑 43 再度反擊，但白 48 簡單連回後，黑棋

圖二

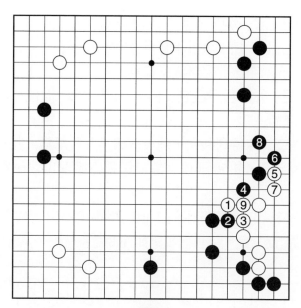

圖三

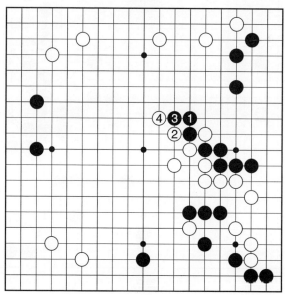

圖四

外圍三子顯得無趣。黑 49 極大，不過忽略了白棋的妙手———白 52 托，黑棋頓時半身麻木。

黑 53 無奈，此處無法反擊———

圖五　黑 1 扳不成立，白 2、4 先手後，6 位一貼，對殺黑棋不行。

白 52、54 得利甚大，局後聶衛平九段認為，此時黑棋已經不行了。白 56 飛攻，黑三子還得處理，白棋掌控大局。

黑 65、67 是相關手筋，但白棋再度發力，68、70 反擊，黑棋很為難。這裏黑棋不如簡明處理———

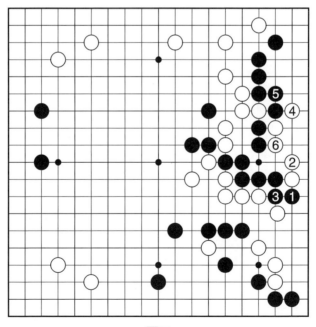

圖五

圖六　黑1先頂一下，然後3位尖，瞄著白棋中央的薄味，以期進取。

白76吃住上邊黑兩子，實地已經領先了。黑77、79生硬分斷，意在謀取中央白棋大塊。白棋穩健補棋，大局觀十分清晰。

黑93二路潛入，黑棋已意識到實空不容樂觀。白棋不可跟著對方應———

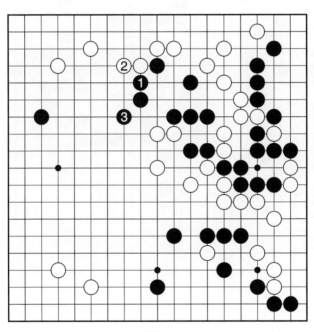

圖六

　　圖七　白1尖三・3，黑2爬、4靠，先將左邊的空圍起來，如此白棋並無優勢而言。

　　白94靠好時機，揮灑自如。

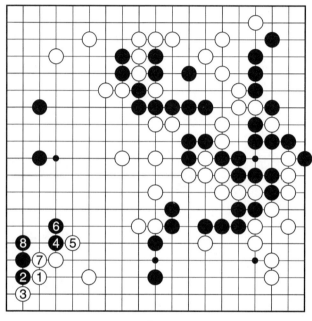

圖七

第二譜　1—66（即 101—166）

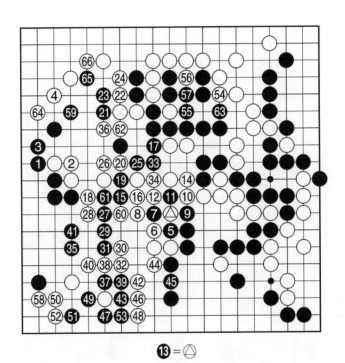

⓭ = △

白 4 尖實地極大。黑 5 以下開始衝擊白中央，15、19
這樣的露骨招法很難想像出自常昊之手。黑 27 強行出動，
看起來白棋有一定危險性，但白棋成竹在胸。36 扳，先將
左邊一塊連回，黑 37 是最後勝負手，白棋應對得極為穩
健，都是看得最清楚的招法。白 46 讓黑活在裏面，58 做
活，棋局再無波瀾。

需要注意的是，白棋不能強攻黑棋上邊大塊———

　　圖八　白1破眼，黑2沖、4打。白5如走6位，黑5位提，左邊白棋對殺不行。

　　黑方確認再無可追趕之處後，略微下了幾手調整心情，於166手投子認負。

　　共166手，白中盤勝。

2008年7月5日弈於日本東京

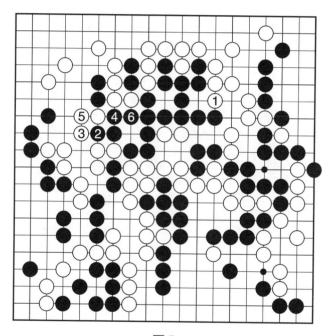

圖八

第18課　第 13 屆 NEC 杯八強賽對局欣賞

黑方王檄九段　白方孔傑七段

黑貼 $3\frac{3}{4}$ 子　2007 年 8 月於山東濟南

第一譜　1—42

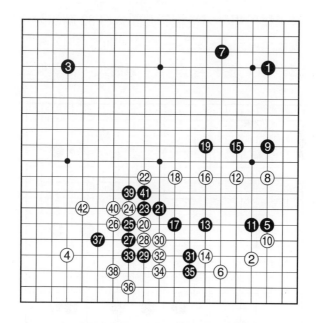

至白 18，雙方的應對小心翼翼，未起波瀾。

黑 19 跳，借助右上大飛締角圍空，顯得過分。白 20 鎮嚴厲！黑棋不舒服。

圖一　黑 1 跳出，為正手，局面漫長。

黑 25 斷無奈，嚴防黑龍被圍。

圖二　黑若先扳，白 2 必斷，黑 3 打，白 4 長，黑 5 雖可吃掉白一子，但理論上還是未成兩眼沒有活乾淨，黑棋不愉快。

白 26 反擊必然，對黑來講上下兩邊都要處理有點辛苦，黑陷入苦戰。

黑 31 飛靠而下，給白棋製造點麻煩，為逃孤棋生點頭緒，若單方面一味逃孤顯然不利。

白 32 拐看似必然，但被黑 35 立下後右下角白棋變薄，易被黑棋所用。局後經研究認為白 32 應如圖三進行，優於實戰。

圖三　白 1 先打再拐，黑 4 只能長，白 5 扳過獲利不

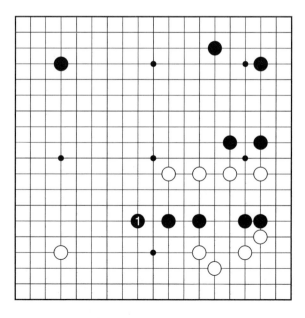

圖一

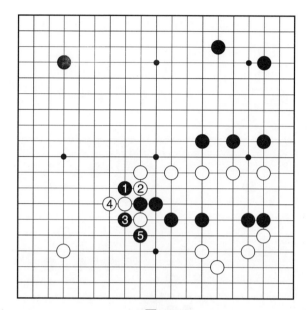

圖二

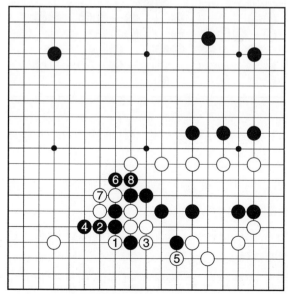

圖三

小，黑6打出來後陷入混戰狀態，但白棋下邊已確定的實地可觀，容易掌握。

第二譜　1—34（即43—76）

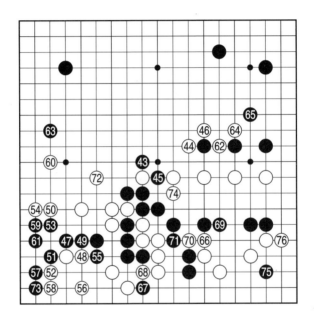

　　黑43夾過分，因是快棋，對手的白44並沒有正面迎戰，黑棋獲得喘息之機。

　　圖四　白1沖嚴厲，黑實戰43這手棋反而是幫了倒忙，如此進行下去黑苦戰更甚。

　　實戰黑45先手加強大龍後，回頭處理左邊一塊棋，黑方形勢大有好轉。

　　圖五　實戰譜黑47靠下，是多麼想走成圖五，護住右邊大空。黑棋擔心的是白4不補中央而在左下補一手，黑

圖四

圖五

被圍數子立刻被殲，這實在是太大了，黑棋無法在攻擊中
彌補這一損失。

黑47靠下後雖然路很狹窄，但黑倚仗劫材有利白棋不
敢用強，奈何不得，若打劫反而損失更大。

白60拆二後，黑61曲呈活形，雙方和平解決戰鬥，
局面進入拉鋸戰。

白62吃黑一子彌補了左下角的一些損失，但白74長
想對黑棋發動攻勢，此手差點成為敗著。

黑75點角進行反擊，白棋面臨考驗。

圖六　白1掛角後黑若還是點角，白棋就簡單棄掉三
子，右下角安然無恙，黑棋不便宜，如此局勢難解。

實戰白被黑反擊後從心理上講已無法再棄掉三子，不

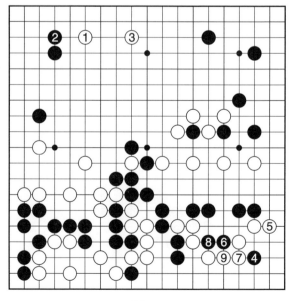

圖六

然白 74 幾乎損失一手棋。

第三譜 1—34（即 77—110）

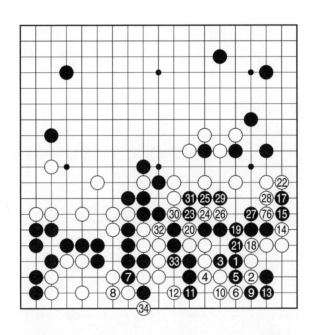

自上譜黑點角反擊後，本譜開始與白對殺，首先黑 1 飛靠，至黑 13 手筋頻發，次序井然絲絲入扣，正當白棋面臨崩潰境地時，黑 15 出現失誤錯過一個簡明的機會。

　　圖七　黑1接冷著！白2沖斷對殺，黑3擋，白4斷，黑5打，白6反打，黑7提，白8打，黑9於4位接，白正好差一氣，左邊A位白不入氣，正好不成立。

　　圖八　黑1接後，兩邊的白棋和黑角上三子都是五口氣，白2、4不能鬆氣，黑5打後利用角部的特殊性黑7彎又是好手，對殺起來白棋都慢一氣。值得注意的是黑7不彎若收氣，白可在7位夾將變成打劫。就算打劫也是黑優。

　　黑錯過這個機會後，接著走黑19是敗著！此時懸崖勒馬還能回頭。

　　圖九　黑1緊這邊的氣是正著，白2假如沖斷也是屬於死型，變化到黑13，白棋剛好不行。

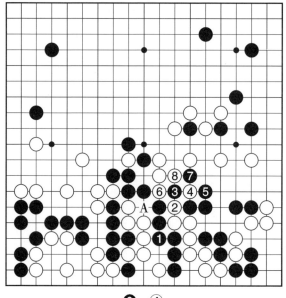

圖七

⑨ = ④

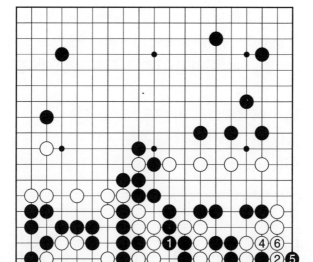

圖八

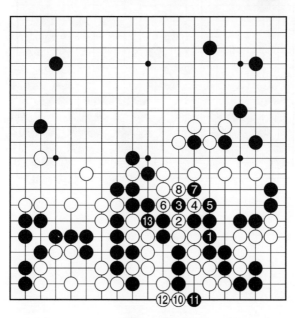

圖九

❾—=④

圖十　白 2 斷只此一手，黑 3 接後變成右邊兩塊棋對殺，變化到黑 29 對白棋來說已經是慘不忍睹。這只是其中的變化之一，不過無論白棋怎麼下都無法解決根本的問題了。

實戰黑 19 接被白棋 20 沖後，勝負逆轉。

天堂和地獄之間也就一線之差。

共 110 手，白中盤勝。

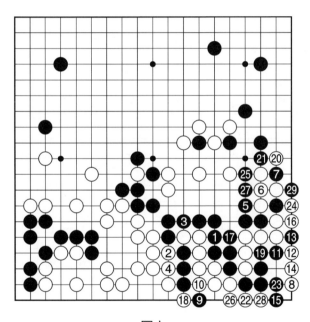

圖十

第 19 課　第 13 屆三星杯八強賽 對局欣賞

黑方孔傑七段　白方山下敬吾九段
黑貼 6 目半

第一譜　1—60

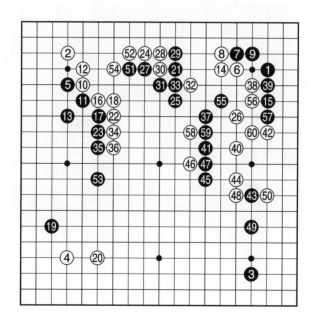

日本棋聖山下敬吾 2008 年在世界大賽中表現突出，相繼打進 LG 杯和三星杯八強。但要想再進一步，無異於登上珠穆朗瑪峰。現橫亙在山下敬吾面前的是中國大將孔傑。

　　孔傑近年在世界大賽中的表現也很一般，距離國人的期望甚遠。這次遭遇山下敬吾，對孔傑是個表現的好機會。

　　黑 5 掛角時，白 6、8 的下法已經被中國棋手所淘汰，據說是嫌緩。白 10 外靠，黑 11 扳是孔傑的棋風，也可以托三・3。白 16 要緊，此時不可教條───

　　圖一　白 1 拆回是定石。但黑 2 跳起好棋，上邊白棋留有 A、B、C 處等手段，效率不高。

　　白 18 退是山下的厚重風格───

　　圖二　緊湊一點，此處是連扳，到白 7 定型，黑 10 還要打入，與實戰優劣難判。

　　黑 21 是必須要走的點，25 單跳平穩───

　　圖三　黑 1 大飛棄子是華麗構思，黑 5 拆經營右邊也是一局棋，不過這不是孔傑的風格。

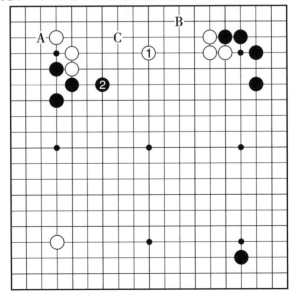

圖一

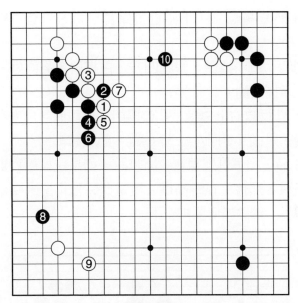

圖二

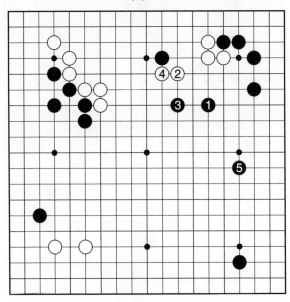

圖三

白 36 繼續壓，山下確實很厚實。這一手第一感總是要———

圖四　白 1 鎮頭，睥睨四方，白棋雖不見得好，但至少可以掌握主動。

黑 37 反攻右上白棋，孔傑開始掌握局面。白先在右面求安定，黑棋又走回左邊 53 的跳，順風滿帆。

白 54，山下棋聖實在令人無語。如果這樣厚實走幾手就能贏棋，那他實在是高棋。可是此時白棋遠未到如此悠閒的地步，無論如何要拼一下———

圖四

　　圖五　白 1 殺進來，局勢還比較混亂。左上角留著 A 位的托暫時也難顧上了。

　　黑 55、57 的先手便宜很舒服。

圖五

第二譜　1—65（即 61—125）

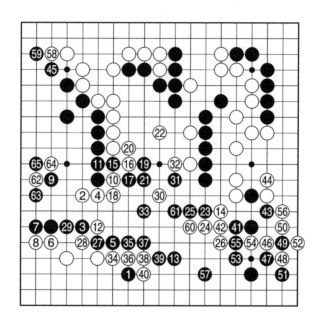

　　黑 1 太大了。白 2 此時再殺進來已經晚了一步，黑 5 飛封嚴厲。白 6、8 是山下的慣性，也是無奈之舉———

　　圖六　白 1 很想扳住，但黑 4 點角，白如何處置很為難。

　　黑 9、13 守住，孔傑已經看清楚了局勢。白 14 瞄著黑棋大龍，黑 15 以下以攻為守。白 22 終於想起來要拼搏了———

　　圖七　白 1 很想接上，但黑 2 飛，中腹帶著十幾目活棋，白棋樂敗。

　　黑 27 沖斷，孔傑一點也不客氣。局部作戰山下還是不

圖六

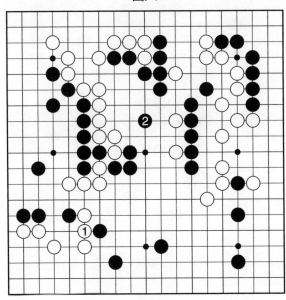

圖七

能運用自如，白 34 沖，一切頭緒都已經葬送———

圖八　白 1 在這裏沖，變化還是複雜，黑 2 以下為一變，黑棋大龍也有危險。

當然，黑棋應對之策很多，但這總是白棋最後一搏的機會。

黑 35 退左邊白幾子淨死，大局已定。

後面的進行白棋只是在調整心情。短短 125 手，山下敬吾完敗。

共 125 手，黑中盤勝。

2008 年 11 月 18 日弈於韓國大田。

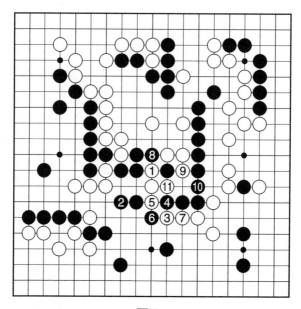

圖八

第 20 課 第 13 屆三星杯半決賽 三番勝負第 1 局比賽賞析

黑方李世石九段　　白方黃奕中七段

黑貼 6 目半

第一譜　1—100

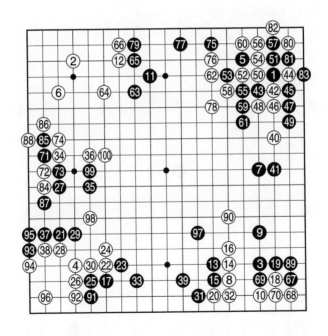

第 13 局三星杯世界圍棋公開賽三番棋半決賽 2008 年 12 月 15 日在韓國釜山落子。中國黃奕中七段執白以半目之差不敵韓國李世石九段，非常遺憾地輸掉了三番棋首局。

　　黑 1、3、5 近來在大賽中頻繁出現，當代佈局有返璞歸真的趨勢。

　　黑 13 是積極的下法———

　　圖一　黑 1 過去多見。至白 10，黑棋需要防備白棋跑征子，步調緩。

　　黑 19 似乎可以保留，黑有下二路扳粘的可能性。

　　白 34 好點，佈局黑不成功。

　　白 36 仍然是要點。一方面對左邊黑棋施加壓力，另一方面加強己方左上角。

　　黑 39 明顯緩手———

　　圖二　黑 1 緊要。白 2 斷，黑 3 退，局部黑安定。

　　黑 41 是防守要點。

　　黑 49 過分———

　　圖三　黑 1 粘本手。白 2 若長進角，黑 3 是手筋。至

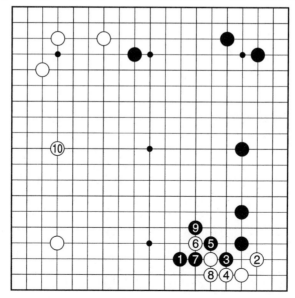

圖一

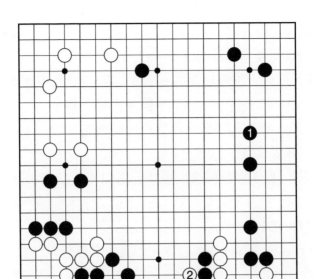

圖二

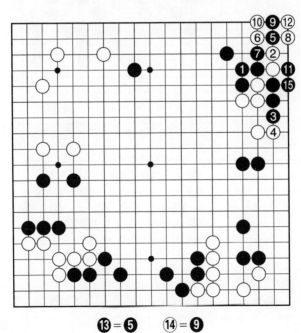

圖三

⑬＝❺　　　⑭＝❾

黑 15 粘，白棋被吃。

黑 55 反擊是一種心情。

當天大後方中國棋院訓練室密切關注黃弈中與李世石之戰。至白 62 的定型，眾高手認為白棋不錯。

黑 63、65 棋形不佳，序盤白已經領先。

白 78 太保守———

圖四　白 1 穿是機會。黑 2 若用強，至白 11 拐，對殺黑明顯不行。

白 88 見小———

圖五　白 1 靠出好，白 3 出頭後，黑棋難以為繼。

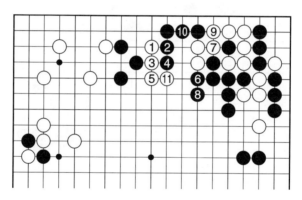

圖四

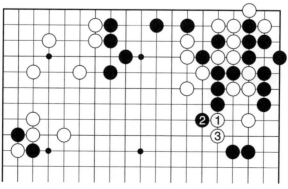

圖五

黑 89 得利，戰線拉長，進入官子爭勝負的局面。

第二譜 1—139（即 101—239）

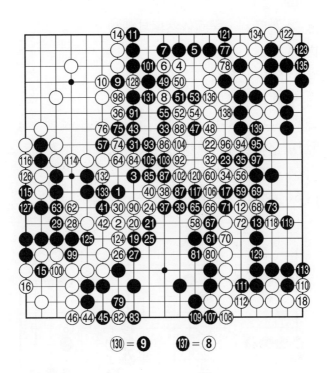

⑬⓪=❾ ⑬⑦=⑧

白 8 不急──

圖六 白 1 之後，以下白 5 靠下，黑難受。

黑 17 杜絕了右上白子出動的可能，局面變細。

白 22 優勢意識過濃———

圖七 後方高手的第一感，均是白 1 飛。白 3 扳可以成立，黑難受。

黑 31 跳獲利，局面依然極其細微。

白 44 見小。

黑 51 斷再次得利。

白 56 漏掉了必要的次序———

圖八 白 1、3 先手定型，白 5 斷勝定。

黑 57 是勝負手，李世石過人之處在此發揮。

白 64、66 連續失誤。

白 64 定型的時機很重要———

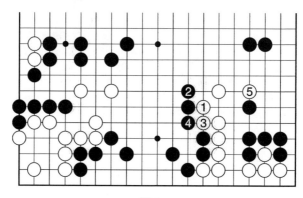

圖六

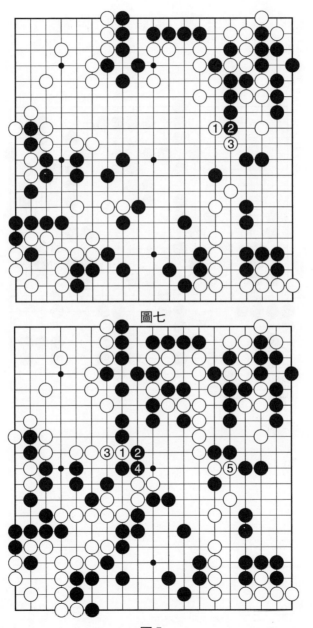

圖七

圖八

圖九　白1簡明，黑2只能委屈。白7拐後，小勝。

白66敗著──────

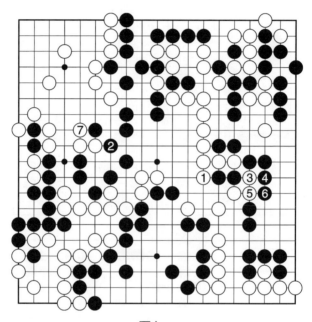

圖九

棋有五要：一曰才，二曰靜，三曰法，四曰度，
五曰勢。

──────《奕棋要訣》

　　圖十　白 1 直接擋下好，黑 2 反擊，白 3 以下先手定型妙。白 9 仍然是先手，至白 17 挖斷黑大龍，黑崩潰。

　　實戰至白 66 與黑 67 的交換顯然損了。

　　實戰中腹白始終沒有得到先手，左邊黑大龍不用花一手棋就已連絡。

　　搶到黑 79 的六目大官子，局面逆轉。

　　最終黑半目勝，李世石棋強運氣好。

　　共 239 手，黑勝半目。

　　2008 年 12 月 15 日弈於韓國釜山。

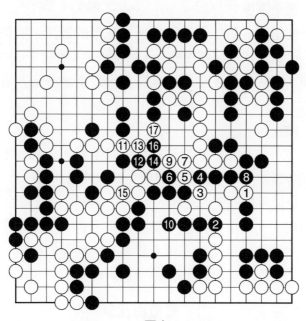

圖十

各種比賽方法的編排

一、單淘汰制

1.輪次數

以四人淘汰需兩輪為基準，以後每增加一輪，容納人數可以加倍。

2.種子選手

賽前應視人數的多寡確定種子選手的數量，並按棋藝水準的高低，依次排列序號為1號種子，2號種子……

種子選手應按蛇形編排的原則，均衡地分佈在各區之中。

3.輪空

如有一定數量的棋手須在第一輪中輪空，亦應均衡地分佈在各區之中，小號種子有優先輪空的權利。

4.先後手的確定

每輪的先後手都由棋手猜先決定。也可採用自然調節的方法，即先後手次數不等者相遇時，多先者後走，多後者執先。先後手次數相等則猜先決定。

二、雙敗淘汰制

棋手負兩局後失去比賽資格。

（1）輪次數。所需的輪次比單淘汰略有增加。

（2）種子的安排同單淘汰制。

（3）雙敗淘汰以十六人一組為宜。每輪賽完後，除被淘汰者外，勝者分別進入下一輪的固定位置。

三、循環制

（1）首先對棋手進行抽籤編號，然後按照輪次的順序逐輪對弈，號在前者執黑棋。

（2）棋手人數逢單時，則末號為輪空號。

（3）編制輪次表的規律是，首尾相接，末號擺動，鄰近相對，號前執黑。

四、分組循環制

根據各組出線名額確定種子數，然後按蛇形編排的原則，分佈於各組。

五、積分編排制

1. 輪次數

輪次數大致為單淘汰制所需輪次數的 2 倍。根據賽程長短、錄取名次多少，可適當增減。

2. 對手的確定

（1）每輪均須為全體棋手（隊）編排一次。

先對棋手進行抽籤編號，首輪按順序號 1—2、3—4、……相對。

如需保護種子，只限於第一、二輪比賽。

（2）已賽過的對手不再相遇。

（3）首先積分相同者編對，次之積分相近者編對。

（4）由高分到低分按順序編排法編對，即先將同分編在一組，各組按奇數輪次小號在前，偶數輪次大號在前排列，結合先後手的平衡，鄰近編對。

3. 在先後手相同時，單輪次小號先走，雙輪次大號先走。

六、積分編排淘汰制

這是在積分編排制的基礎上，結合淘汰制的編排方法。例如經過若干輪後開始逐輪淘汰 2～4 名積分最低的棋手。但最後一輪時的棋手必須多於比賽的總輪次數。

淘汰的依據：

（1）積分低者淘汰。

（2）積分相同時，比勝者小分，小分少者淘汰。

（3）前兩項相同時，比總小分，總小分少者淘汰。

（4）如仍無法區分，則抽籤或加賽快棋決定淘汰者。

名次的區分與積分編排制相同。

淘汰者的小分按淘汰時的積分計算。

圍棋競賽規則（節選）（2002 年）

附錄二

第三章　裁判法則

第 17 條　行棋

1.已由賽會確定先後手的比賽中，如開賽後拿錯黑白棋，在第 10 手之前（含）允許改正。超過 10 手棋之後，一律不予改正。此後的編排工作以原先賽會確定的為依據。

2.一方未表示棄權，另一方連下兩著，判第二著無效並警告一次。

3.棋子離手，表示著子權完成。完成著子權後，再將棋子拿起下在別處，稱為悔棋。發生悔棋時，由對方於下一手著手之前向裁判提出方為有效。悔棋無效，判棋子放回原處，並警告一次。如一方的棋子不慎掉落於棋盤，經對手同意後，允許其揀起後任選著點。如雙方不能達成一致意見，則由裁判長裁決。

4.在使用計時器的比賽中，須於著子之後才能按計時器。著子之前或與著子同時按計時器的，判警告一次，不改變計時器的讀數。

5.比賽途中如發現前面下的棋子已有移動，在雙方意見一致的前提下，應將移動之子挪回原處。無法確認原處

時,允許挪子於雙方一致認可的點。如果雙方無論如何不能達成一致意見,裁判長可根據移動之子對棋局進程的影響程度,判:

（1）移動之子挪至合理點;

（2）移動之子有效;

（3）和棋;

（4）重賽;

（5）雙方均負。

採用電腦進行積分編排的比賽,由於編排時成績一項不可空缺,不能判雙方均負時,允許採取抽籤辦法決定輪次的編排。如有故意移子的證據,則應判移子者為負。

6. 比賽中,因非對局雙方的原因造成棋局散亂,經復盤,如雙方達成一致意見,應按復盤次序繼續比賽。如果無論如何不能達成一致意見,裁判長可根據實際情況,判:

（1）和棋;

（2）重賽;

（3）雙方均負。

雙方均負之後的抽籤,按第三章第 17 條 5 款的原則處理。如對局者確屬無意中散亂了棋局,允許復盤續賽。不能復盤的,則判散亂棋局一方為負。

第 18 條　提子

1. 下子後,誤提對方有氣之子,判誤提者警告一次,將有氣之子放回原處。

2. 下子後,未提或漏提對方無氣之子,判未提、漏提者警告一次並提取無氣之子。

3.劫爭須找劫材時未找而提劫，判提劫之子無效，棄權一次並警告一次。

第 19 條　禁著點

棋子下在禁著點上，判著手無效，棄權一次。

第 20 條　禁止全局同形再現

全局同形再現是妨礙終局的唯一技術性原因，原則上必須禁止。

1.禁止單劫立即回提。

2.禁止假生類多劫循環（附圖一黑 A 位提劫為假生）。

3.原則上禁止三劫循環、四劫循環、長生、雙提兩子等全局同形再現的罕見特例。根據不同比賽，也可以制定相應的補充規定，如無勝負、和棋、加賽等。（附圖二為本款所涉及的特例）。

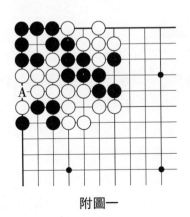

附圖一

附圖二

第 21 條　終局

1. 輪到著手的一方提議終局，隨之放棄著手。如果對方不同意就此終局，則應允許對方著子。放棄著手方隨即恢復著手權利，對局重新開始，直至雙方一致同意終局。

2. 雙方已經確認終局，如果盤上尚留有可爭之點，其歸屬權按雙活方式處理（附圖三 A 點）。

3. 雙方已經確認終局後，一方和雙方即使又發現了有效手段，也不允許開始重新對局（例如附圖四黑 A 之類的有效手段）。

4. 對死棋和活棋的確認，對局雙方必須意見一致。如有爭議，重新開始對局，由認為是死的一方先下，以實戰

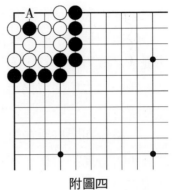

附圖三　　　　　　　　　　附圖四

解決。

第 22 條　計時

1.賽場和住地分離的，比賽開始時，棋手遲到不得超過 1 小時（含），超過這一時限判負。未超過這一時限的，在其規定時限內加倍扣除。暫停後續弈時遲到，一律打開計時器進入自然計時狀態，但不設遲到判負時限。

2.賽場和住地基本上同在一處的，比賽開始時棋手遲到不得超過 15 分鐘，超過這一時限判負。其他規定同上款。

3.雙方遲到應按以上兩款分別處理，直至判雙方負。關係到下一輪抽籤時，按第三章第 17 條第 5 款原則處理。

4.在不設規定時限或規定時限很短的快棋比賽中棋手遲到，應實施按時缺席讀秒。棋手在讀秒過程中入座，允許參加比賽。如讀秒過程告終，棋手即自動失去該局參賽資格。

5.讀秒至最後 1 分鐘超時而未著子，原則上應按判負裁決，但經讀秒方申請，也可視為放棄著手權使用虛著，

改判棄權一次，允許續弈，繼續實施原先讀秒方式。

6. 提子是著手的組成部分，包含提子的著手，必須全部提清之後方可按鐘，違者判警告一次，不改變計時器讀數。讀秒過程中出現提子，仍視全部提清為著手結束，應照常讀秒。

7. 讀秒期間棋手在對方思考時間之內離席，須徵得裁判許可，每局許可權一次。其餘情形的棋手離席，一律照常讀秒。

8. 比賽開始之後，發現計時器故障和失準，讀數總和的誤差超過每小時 2 分鐘（含）的，應立即更換計時器，並參照雙方已用時間按比例撥正時間。誤差小於此數的，可以更換計時器但不改撥時間。單方面的時間讀數改撥，須經裁判長的認可。

9.（略）

第 23 條　賽場紀律

（略）

第 24 條　警告處罰

1. 被警告一次時，該局計算勝負時在原規定的基礎上，被警告方罰出一子。

2. 一名棋手在一局中，被罰兩次警告，則判該局為負。

第四章　比賽辦法

第 25 條　比賽的種類

1. 個人比賽

2. 團體比賽

　　有兩個以上的隊參加，每隊人數相等，透過事先約定的比賽方法分出勝負的比賽稱為團體賽。團體賽是個人比賽的延伸，比賽類型有：分台定人制、定台換人制、臨場出人制、全隊輪賽制、隊員總分制等。

　　目前的全國團體賽一般採用分台定人制，各隊按棋手段位結合近期公佈等級分，排定台次，台次一經排定，比賽中不得更改。現行的職業聯賽，採用臨場出人制，即賽前由教練員排定出場名單，棋手可以替換，台次可以任意變動。在允許有替補隊員的比賽中，替補細則由賽會競賽部門制定。

　　3. 棋手的段位及段位賽

　　（略）

第 26 條　比賽辦法

　　根據參加比賽人數的多少，賽程的長短，可採用不同的比賽辦法。

　　1. 淘汰制比賽：分單敗淘汰、雙敗淘汰和多敗淘汰三種，敗局超過限度即被淘汰，被淘汰者即失去繼續比賽資格。

　　2. 循環賽制比賽：分單循環、雙循環和多循環三種，是由參賽個人或隊，與其他參賽者逐一比賽的賽制。

　　3. 積分編排制比賽：以積分的相同或相近為主要原則而進行編排的比賽，為積分編排制比賽。由於它的輪次可以根據情況適當增減，賽程介於淘汰制和循環制之間。

　　4. 積分編排加淘汰：在積分編排比賽辦法的基礎上，結合多敗淘汰進行的比賽叫積分編排加淘汰賽。這一方法適合使用電腦編排，必須注意參賽人數和淘汰人數的比

例，並且始終要保持參賽人數為偶數的原則。

5.多局決勝制：在某些重大的比賽中，冠亞軍決賽採用多局決勝制。最少為 3 局 2 勝利，最多為 7 局 4 勝制等。

6.擂臺賽：用打擂臺的形式進行的團體對抗賽。參賽的人數由雙方事前商定並排定出場順序。

第 27 條　成績的計算

1.個人賽：記分辦法：每局棋的結果在成績表上，勝者記 2 分，負者記 0 分，和者各記 1 分。名次確定：

① 採用循環制的比賽，計算成績時，積分高者名次列前。如遇積分相等，則按下列原則依次比較，直至區分出名次。

A.累計個人所勝對手積分，加上所和對手積分的一半進行相互比較（小分），分數高者名次列前。

B.整個比賽，警告次數少者名次列前。

C.如不允許名次並列，可加賽或抽籤區分名次。

② 在採用積分編排制的比賽中，可以採取以下兩種辦法區分名次；

A.比較總得分，總得分高者名次列前，總得分計算公式為：

總得分＝個人積分＋（對手積分總和／$\frac{1}{2}$最高積分－輪次數）

如總得分相同，則按上項 B、C 兩條區分名次。

B.比較積分區分名次，積分高者名次列前。積分相同，比較對手積分區分名次。如對手積分相同，則按上項

B、C 兩條區分名次。

2.團體賽：

記分辦法：

團體賽每人局分的記法和個人賽相同。每場比賽根據兩隊間局分的多少記場分。局分多者為勝，場分記 2 分；局分少者為負，場分記 0 分；局分相等者為平，場分各記 1 分。

名次的確定：

1.在循環賽制的團體賽中，各隊所得場分高者名次列前；如場分相同，局分高者名次列前；如局分相同，比第一台棋手的局分，高者名次列前；以下依次相比，如全部一樣，允許並列。

2.在積分編排制的團體賽中，團體成績根據總得分或總積分的高低區分名次，總得分計算辦法與個人積分編排比賽相同。如相同則依循環賽順序區分名次。

3.區分名次的加賽：如比賽不允許名次並列，可安排加賽。加賽的細則，包括局數、時限、團體人數等，由競賽組織機構事先制定。

第 28 條　棋手退出比賽

（略）

國家圖書館出版品預行編目資料

兒少圍棋　比賽篇／傅寶勝　編著
　　——初版，——臺北市，品冠文化，2011〔民 100 . 10〕
　　面；21 公分，——（棋藝學堂；3）
　　ISBN　978–957–468–833–3（平裝）
　　1.圍棋
　　997.11　　　　　　　　　　　　　　　　　100015633

兒少圍棋　比賽篇

編　　著／傅寶勝
責任編輯／劉三珊
發 行 人／蔡孟甫
出 版 者／品冠文化出版社
社　　址／台北市北投區（石牌）致遠一路 2 段 12 巷 1 號
電　　話／（02）28233123・28236031・28236033
傳　　眞／（02）28272069
郵政劃撥／19346241
網　　址／www.dah–jaan.com.tw
E - mail／service@dah–jaan.com.tw
承 印 者／傳興印刷有限公司
裝　　訂／建鑫印刷裝訂有限公司
排 版 者／弘益電腦排版有限公司
授 權 者／安徽科學技術出版社
初版 1 刷／2011 年（民 100 年）10 月

　　　　　　　　　　　　　　　　定　價／180 元

大展好書　好書大展

品嘗好書　冠群可期

大展好書　好書大展

品嘗好書　冠群可期